바르고 예쁘게 쓰는 손글씨

바르고 예쁘게 쓰는 손글씨

초판 1쇄 발행 2022년 10월 31일
초판 15쇄 발행 2025년 2월 25일

엮은이 미토스기획
펴낸이 박찬욱
펴낸곳 오렌지연필
주 소 (10550) 경기도 고양시 덕양구 삼원로 73 한일윈스타 1422호
전 화 031-994-7249
팩 스 0504-241-7259
메 일 orangepencilbook@naver.com

ⓒ 오렌지연필

ISBN 979-11-89922-26-9 (13640)

* 잘못 만들어진 책은 구입처에서 교환 가능합니다.

본 저작물은 문화체육관광부에서 작성하여 공공누리 제1유형으로 개방한 '안심 글꼴파일 서비스'를 이용하였습니다.
해당 저작물은 https://www.mcst.go.kr/kor/s_policy/subPolicy/contents/contents09.jsp?pSeq=36에서 무료로 다운받으실 수 있습니다.

바르고 예쁘게 쓰는

손글씨

미토스기획 엮음

오렌지연필

들어가는 말
바르고 멋진 손글씨는
간격과 맞춤법으로 완성됩니다.

　하루에 한 번은 손글씨 쓸 일이 꼭 생깁니다. 이름 쓰기, 메모지 쓰기, 택배 주소 쓰기 등의 일들이죠. 그런데 막상 쓰려고 하면 손이 내 마음대로 움직이지 않습니다. 내가 쓴 글씨지만 삐뚤빼뚤하죠. 그때마다 창피하기도 하고 손글씨 잘 쓰고 싶다는 마음이 굴뚝 같아집니다.

　손글씨에 그 사람의 품격이 드러난다는 말이 있지요. 그만큼 우리는 손글씨에 주의를 기울여야 합니다. 다행히 글씨는 연습을 통해 잘 쓸 수 있습니다. 연습하면 그 어떤 것도 잘할 수 있는 게 세상 이치죠. 무조건 따라 하면서 많이 써보고, 그렇게 연습해보아요.

먼저 한 글자 한 글자 천천히 똑바로 쓰는 연습을 하되, 모든 글자 크기와 글자 간 간격이 일정하도록 주의를 기울입니다. 그러한 과정을 충분히 거친 다음엔 간격을 유지하면서 모양 내는 것에 도전합니다.

멋진 글씨도 중요하지만 바른 맞춤법 역시 매우 중요합니다. 글씨를 아무리 잘 써도 맞춤법이 틀리면 잘 쓴 글씨라도 멋져 보이지 않습니다. 자꾸 틀린 부분에 눈길이 쏠리게 되거든요.

이 책《바르고 예쁘게 쓰는 손글씨》는 '헷갈리는 우리말'과 '이렇게 달라요'에서 틀리기 쉬운 단어를 짚어봅니다. 또한 '문장 연습'을 통해 일상생활에서 자주 사용하는 단어의 바른 표기법 및 문장을 알아봅니다.

이 책을 자주 펼쳐 멋진 글씨 쓰기와 바른 맞춤법을 연습해 자신의 가치를 한껏 올려보아요.

차례

1장
기본기 연습

자음과 모음
알파벳
숫자와 기호

자음과 모음

한글맞춤법 제2장 자모에는 '한글 자모의 수는 스물넉 자로 하고, 그 순서와 이름은 다음과 같이 정한다'라고 하였습니다. 자모의 순서를 익히고 정확하게 쓰는 연습을 통해 바르고 예쁜 손글씨를 완성해보아요.

자음

ㄱ	ㄱ	ㄱ			ㄱ	ㄱ	ㄱ
ㄲ	ㄲ	ㄲ			ㄲ	ㄲ	ㄲ
ㄴ	ㄴ	ㄴ			ㄴ	ㄴ	ㄴ
ㄷ	ㄷ	ㄷ			ㄷ	ㄷ	ㄷ
ㄸ	ㄸ	ㄸ			ㄸ	ㄸ	ㄸ
ㄹ	ㄹ	ㄹ			ㄹ	ㄹ	ㄹ
ㅁ	ㅁ	ㅁ			ㅁ	ㅁ	ㅁ
ㅂ	ㅂ	ㅂ			ㅂ	ㅂ	ㅂ
ㅃ	ㅃ	ㅃ			ㅃ	ㅃ	ㅃ
ㅅ	ㅅ	ㅅ			ㅅ	ㅅ	ㅅ
ㅆ	ㅆ	ㅆ			ㅆ	ㅆ	ㅆ
ㅇ	ㅇ	ㅇ			ㅇ	ㅇ	ㅇ
ㅈ	ㅈ	ㅈ			ㅈ	ㅈ	ㅈ
ㅉ	ㅉ	ㅉ			ㅉ	ㅉ	ㅉ

ㅊ	ㅊ	ㅊ				ㅊ	ㅊ	ㅊ	
ㅋ	ㅋ	ㅋ				ㅋ	ㅋ	ㅋ	
ㅌ	ㅌ	ㅌ				ㅌ	ㅌ	ㅌ	
ㅍ	ㅍ	ㅍ				ㅍ	ㅍ	ㅍ	
ㅎ	ㅎ	ㅎ				ㅎ	ㅎ	ㅎ	

모음 ✍

ㅏ	ㅏ	ㅏ				ㅏ	ㅏ	ㅏ	
ㅐ	ㅐ	ㅐ				ㅐ	ㅐ	ㅐ	
ㅑ	ㅑ	ㅑ				ㅑ	ㅑ	ㅑ	
ㅒ	ㅒ	ㅒ				ㅒ	ㅒ	ㅒ	
ㅓ	ㅓ	ㅓ		.		ㅓ	ㅓ	ㅓ	
ㅔ	ㅔ	ㅔ				ㅔ	ㅔ	ㅔ	
ㅕ	ㅕ	ㅕ				ㅕ	ㅕ	ㅕ	
ㅖ	ㅖ	ㅖ				ㅖ	ㅖ	ㅖ	
ㅗ	ㅗ	ㅗ				ㅗ	ㅗ	ㅗ	
ㅘ	ㅘ	ㅘ				ㅘ	ㅘ	ㅘ	
ㅙ	ㅙ	ㅙ				ㅙ	ㅙ	ㅙ	

ㅚ	ㅚ	ㅚ				ㅚ	ㅚ	ㅚ			
ㅛ	ㅛ	ㅛ				ㅛ	ㅛ	ㅛ			
ㅜ	ㅜ	ㅜ				ㅜ	ㅜ	ㅜ			
ㅝ	ㅝ	ㅝ				ㅝ	ㅝ	ㅝ			
ㅞ	ㅞ	ㅞ				ㅞ	ㅞ	ㅞ			
ㅟ	ㅟ	ㅟ				ㅟ	ㅟ	ㅟ			
ㅠ	ㅠ	ㅠ				ㅠ	ㅠ	ㅠ			
ㅡ	ㅡ	ㅡ				ㅡ	ㅡ	ㅡ			
ㅢ	ㅢ	ㅢ				ㅢ	ㅢ	ㅢ			
ㅣ	ㅣ	ㅣ				ㅣ	ㅣ	ㅣ			

가족 모두 함께 열심히 연습해봐요
멋진 손글씨를 가질 수 있습니다.

알파벳

영어가 일상어가 되고 있는 시대입니다. 한글의 자모가 정형화된 글씨라 필기구 잡는 법에 따라 영향을 받는다면, 영어의 알파벳은 잡는 방법이 자유롭습니다. 미국에서는 5~6가지 필기구 잡는 방식이 있을 정도지요. 우리나라에서는 영어도 필기체가 아닌 인쇄체를 사용하고 있으니 이를 연습해보아요.

대문자

A A A A A A

B B B B B B

C C C C C C

D D D D D D

E E E E E E

F F F F F F

G G G G G G

H H H H H H

I I I I I I

J J J J J J

K K K K K K

L L L L L L

M M M M M M

N N N N N N

O O O O O O

P P P P P P

Q Q Q Q Q Q

R R R R R R

S S S S S S

T T T T T T

U U U U U U

V V V V V V

W W W W W W

X X X X X X

Y Y Y Y Y Y

Z Z Z Z Z Z

소문자

a a a a a a

b b b b b b

c c c c c c

d d d d d d

e e e e e e

f f f f f f

g g g g g g

h h h h h h

i i i i i i

j j j j j j

k k k k k k

l l l l l l

m m m m m m

n n n n n n

o o o o o o

p p p p p p

q q q q q q

r r r r r r

s s s s s s

t t t t t t

u u u u u u

v v v v v v

w w w w w w

x x x x x x

y y y y y y

z z z z z z

시작이 반이다!
열심히 연습하면 멋진 손글씨를 쓸 수 있습니다.

숫자와 기호

숫자와 기호는 한글과 비슷한 크기와 모양을 유지해야 합니다. 그럴 때 조화로운 손글씨를 완성할 수 있습니다. 각진 글씨체를 쓰는 이는 숫자와 기호도 힘차 보이는 각을 구사해 통일감을 유지합니다. 한편, 둥글둥글한 글씨체를 쓰는 이는 숫자와 기호도 부드럽고 둥글게 구사해 전체 손글씨의 조화를 이룹니다.

숫자

1	1				1	1			
2	2				2	2			
3	3				3	3			
4	4				4	4			
5	5				5	5			
6	6				6	6			
7	7				7	7			
8	8				8	8			
9	9				9	9			
0	0				0	0			

기호

!	!				!	!			
?	?				?	?			

18

:	:					1	1				
;	;					2	2				
'	'					'	'				
,	,					,	,				
"	"					"	"				
"	"					"	"				
⟨	⟨					<	<				
⟩	⟩					>	>				
{	{					{	{				
}	}					}	}				
%	%					%	%				

자주 쓰는 물건을 그려보아요

2장
글자 연습

한 글자 쓰기
겹받침 글자 쓰기
두 글자 쓰기 ① ② ③

한 글자 쓰기

정자체와 흘림체에 구애받지 않고 한 글자를 잘 써보기로 합니다. 한 글자 쓰기에서 자기 손글씨를 바르고 예쁘게 잘 만들면 두 글자도 멋지게 쓸 수 있습니다. 손글씨 쓰기는 손의 소근육을 많이 사용하므로 획을 그을 때 힘의 배분을 신경쓰면서 연습합니다.

어	어	어			어	어			
머	머	머			머	머			
니	니	니			니	니			
아	아	아			아	아			
버	버	버			버	버			
지	지	지			지	지			
누	누	누			누	누			
나	나	나			나	나			
오	오	오			오	오			
빠	빠	빠			빠	빠			
동	동	동			동	동			
생	생	생			생	생			
언	언	언			언	언			
형	형	형			형	형			

명	명	명				명	명				
절	절	절				절	절				
설	설	설				설	설				
날	날	날				날	날				
일	일	일				일	일				
출	출	출				출	출				
한	한	한				한	한				
가	가	가				가	가				
위	위	위				위	위				
세	세	세				세	세				
배	배	배				배	배				
친	친	친				친	친				
척	척	척				척	척				
사	사	사				사	사				
촌	촌	촌				촌	촌				
집	집	집				집	집				
부	부	부				부	부				
모	모	모				모	모				

교	교	교				교	교			
꺼	꺼	꺼				꺼	꺼			
노	노	노				노	노			
두	두	두				두	두			
따	따	따				따	따			
레	레	레				레	레			
며	며	며				며	며			
배	배	배				배	배			
뽀	뽀	뽀				뽀	뽀			
슈	슈	슈				슈	슈			
씨	씨	씨				씨	씨			
야	야	야				야	야			
조	조	조				조	조			
쭈	쭈	쭈				쭈	쭈			
차	차	차				차	차			
쿠	쿠	쿠				쿠	쿠			
터	터	터				터	터			
프	프	프				프	프			

혀	혀	혀				혀	혀				
겨	겨	겨				겨	겨				
깨	깨	깨				깨	깨				
뉴	뉴	뉴				뉴	뉴				
더	더	더				더	더				
뜨	뜨	뜨				뜨	뜨				
로	로	로				로	로				
무	무	무				무	무				
벼	벼	벼				벼	벼				
뼈	뼈	뼈				뼈	뼈				
쇼	쇼	쇼				쇼	쇼				
유	유	유				유	유				
자	자	자				자	자				
찌	찌	찌				찌	찌				
초	초	초				초	초				
켜	켜	켜				켜	켜				
테	테	테				테	테				
파	파	파				파	파				

각	각	각				각	각				
갓	갓	갓				갓	갓				
결	결	결				결	결				
곳	곳	곳				곳	곳				
관	관	관				관	관				
글	글	글				글	글				
김	김	김				김	김				
껍	껍	껍				껍	껍				
꽃	꽃	꽃				꽃	꽃				
꽉	꽉	꽉				꽉	꽉				
꿈	꿈	꿈				꿈	꿈				
끝	끝	끝				끝	끝				
남	남	남				남	남				
낫	낫	낫				낫	낫				
널	널	널				널	널				
녹	녹	녹				녹	녹				
눈	눈	눈				눈	눈				
늦	늦	늦				늦	늦				

담	담	담				담	담				
댁	댁	댁				댁	댁				
돈	돈	돈				돈	돈				
둑	둑	둑				둑	둑				
등	등	등				등	등				
딱	딱	딱				딱	딱				
땀	땀	땀				땀	땀				
땅	땅	땅				땅	땅				
똘	똘	똘				똘	똘				
뜻	뜻	뜻				뜻	뜻				
람	람	람				람	람				
름	름	름				름	름				
릇	릇	릇				릇	릇				
료	료	료				료	료				
맘	맘	맘				맘	맘				
면	면	면				면	면				
몇	몇	몇				몇	몇				
목	목	목				목	목				

몸	몸	몸				몸	몸			
물	물	물				물	물			
밑	밑	밑				밑	밑			
반	반	반				반	반			
밥	밥	밥				밥	밥			
뱀	뱀	뱀				뱀	뱀			
벽	벽	벽				벽	벽			
봄	봄	봄				봄	봄			
불	불	불				불	불			
붙	붙	붙				붙	붙			
빵	빵	빵				빵	빵			
뼘	뼘	뼘				뼘	뼘			
뿐	뿐	뿐				뿐	뿐			
상	상	상				상	상			
색	색	색				색	색			
셈	셈	셈				셈	셈			
셋	셋	셋				셋	셋			
손	손	손				손	손			

숲	숲	숲				숲	숲				
승	승	승				승	승				
십	십	십				십	십				
싹	싹	싹				싹	싹				
쓸	쓸	쓸				쓸	쓸				
앙	앙	앙				앙	앙				
앞	앞	앞				앞	앞				
역	역	역				역	역				
열	열	열				열	열				
옛	옛	옛				옛	옛				
온	온	온				온	온				
원	원	원				원	원				
웬	웬	웬				웬	웬				
응	응	응				응	응				
작	작	작				작	작				
정	정	정				정	정				
좀	좀	좀				좀	좀				
좋	좋	좋				좋	좋				

즉	즉	즉				즉	즉				
집	집	집				집	집				
짓	짓	짓				짓	짓				
짬	짬	짬				짬	짬				
짹	짹	짹				짹	짹				
쫓	쫓	쫓				쫓	쫓				
쭐	쭐	쭐				쭐	쭐				
참	참	참				참	참				
책	책	책				책	책				
천	천	천				천	천				
총	총	총				총	총				
측	측	측				측	측				
침	침	침				침	침				
칸	칸	칸				칸	칸				
컵	컵	컵				컵	컵				
콜	콜	콜				콜	콜				
쿨	쿨	쿨				쿨	쿨				
큰	큰	큰				큰	큰				

탑	탑	탑				탑	탑		
탑	탑	탑				탑	탑		
턱	턱	턱				턱	턱		
통	통	통				통	통		
틀	틀	틀				틀	틀		
팀	팀	팀				팀	팀		
판	판	판				판	판		
팩	팩	팩				팩	팩		
평	평	평				평	평		
폭	폭	폭				폭	폭		
핀	핀	핀				핀	핀		
풀	풀	풀				풀	풀		
필	필	필				필	필		
한	한	한				한	한		
핫	핫	핫				핫	핫		
핵	핵	핵				핵	핵		
향	향	향				향	향		
혈	혈	혈				혈	혈		

겹받침 글자 쓰기

겹받침은 쓰기에 매우 복잡해 보이지만, 유의점을 잘 지켜 연습하면 제대로 쓸 수 있습니다. 겹받침이 너무 크거나 작지 않게 일정한 크기를 유지하는 것이 중요합니다. 겹받침의 앞 자음을 쓸 때 크기에 주의를 기울여야 두 번째 자음을 쓸 때 어려움을 겪지 않는답니다.

값	값	값			값	값			
굵	굵	굵			굵	굵			
끊	끊	끊			끊	끊			
넋	넋	넋			넋	넋			
넓	넓	넓			넓	넓			
늙	늙	늙			늙	늙			
닮	닮	닮			닮	닮			
닳	닳	닳			닳	닳			
떫	떫	떫			떫	떫			
많	많	많			많	많			
맑	맑	맑			맑	맑			
못	못	못			못	못			
묶	묶	묶			묶	묶			
밖	밖	밖			밖	밖			

밞	밞	밞				밞	밞			
샀	샀	샀				샀	샀			
삵	삵	삵				삵	삵			
삶	삶	삶				삶	삶			
슭	슭	슭				슭	슭			
싫	싫	싫				싫	싫			
얇	얇	얇				얇	얇			
없	없	없				없	없			
옮	옮	옮				옮	옮			
옳	옳	옳				옳	옳			
읊	읊	읊				읊	읊			
읽	읽	읽				읽	읽			
잃	잃	잃				잃	잃			
젊	젊	젊				젊	젊			
짧	짧	짧				짧	짧			
찮	찮	찮				찮	찮			
핥	핥	핥				핥	핥			
흙	흙	흙				흙	흙			

33

두 글자 쓰기 ①

두 글자는 여러 경우가 있습니다. 우선, 초성 자음과 모음으로 두 음절만 연결된 경우인데요. 자음이 하나밖에 없으므로 모음과의 조화에 유의해야 합니다. 또한 첫 글자와 다음 글자와의 간격도 중요하지요. 자음과 모음의 간격을 적당히 유지하도록 주의하여 써보아요.

가	사	가	사		가	사	
개	소	개	소		개	소	
거	리	거	리		거	리	
계	좌	계	좌		계	좌	
고	추	고	추		고	추	
교	대	교	대		교	대	
구	유	구	유		구	유	
규	례	규	례		규	례	
그	제	그	제		그	제	
기	회	기	회		기	회	
나	비	나	비		나	비	
내	부	내	부		내	부	
너	희	너	희		너	희	
노	래	노	래		노	래	

뉴	스	뉴	스			뉴	스			
다	비	다	비			다	비			
다	채	다	채			다	채			
대	소	대	소			대	소			
대	표	대	표			대	표			
대	화	대	화			대	화			
더	위	더	위			더	위			
더	께	더	께			더	께			
도	로	도	로			도	로			
도	피	도	피			도	피			
두	뇌	두	뇌			두	뇌			
두	취	두	취			두	취			
듀	스	듀	스			듀	스			
따	위	따	위			따	위			
때	로	때	로			때	로			
또	래	또	래			또	래			
뛰	다	뛰	다			뛰	다			
띄	다	띄	다			띄	다			

로	마	로	마			로	마		
로	비	로	비			로	비		
로	커	로	커			로	커		
루	머	루	머			루	머		
루	비	루	비			루	비		
리	그	리	그			리	그		
리	터	리	터			리	터		
마	디	마	디			마	디		
매	너	매	너			매	너		
매	캐	매	캐			매	캐		
머	리	머	리			머	리		
메	주	메	주			메	주		
모	래	모	래			모	래		
모	유	모	유			모	유		
무	게	무	게			무	게		
무	늬	무	늬			무	늬		
무	료	무	료			무	료		
무	크	무	크			무	크		

미	래	미	래			미	래				
미	소	미	소			미	소				
미	지	미	지			미	지				
미	터	미	터			미	터				
바	다	바	다			바	다				
바	지	바	지			바	지				
바	위	바	위			바	위				
바	퀴	바	퀴			바	퀴				
배	려	배	려			배	려				
버	스	버	스			버	스				
베	개	베	개			베	개				
보	류	보	류			보	류				
부	호	부	호			부	호				
뷰	티	뷰	티			뷰	티				
비	교	비	교			비	교				
비	하	비	하			비	하				
뿌	리	뿌	리			뿌	리				
사	과	사	과			사	과				

사	레	사	레			사	레		
사	회	사	회			사	회		
새	해	새	해			새	해		
서	로	서	로			서	로		
세	계	세	계			세	계		
세	수	세	수			세	수		
셔	츠	셔	츠			셔	츠		
소	개	소	개			소	개		
소	비	소	비			소	비		
소	요	소	요			소	요		
수	마	수	마			수	마		
수	화	수	화			수	화		
쇼	크	쇼	크			쇼	크		
시	대	시	대			시	대		
시	주	시	주			시	주		
쏘	다	쏘	다			쏘	다		
아	기	아	기			아	기		
아	내	아	내			아	내		

아	빠	아	빠			아	빠				
아	제	아	제			아	제				
야	채	야	채			야	채				
얘	기	얘	기			얘	기				
어	깨	어	깨			어	깨				
어	사	어	사			어	사				
어	제	어	제			어	제				
여	가	여	가			여	가				
여	로	여	로			여	로				
여	우	여	우			여	우				
예	리	예	리			예	리				
예	의	예	의			예	의				
오	류	오	류			오	류				
오	해	오	해			오	해				
오	후	오	후			오	후				
요	소	요	소			요	소				
요	크	요	크			요	크				
우	피	우	피			우	피				

위	대	위	대			위	대				
위	치	위	치			위	치				
유	리	유	리			유	리				
유	화	유	화			유	화				
으	레	으	레			으	레				
의	례	의	례			의	례				
의	자	의	자			의	자				
의	처	의	처			의	처				
이	마	이	마			이	마				
이	유	이	유			이	유				
이	치	이	치			이	치				
이	크	이	크			이	크				
이	해	이	해			이	해				
자	꾸	자	꾸			자	꾸				
자	료	자	료			자	료				
자	모	자	모			자	모				
자	세	자	세			자	세				
자	유	자	유			자	유				

자	조	자	조			자	조				
자	타	자	타			자	타				
재	료	재	료			재	료				
재	주	재	주			재	주				
저	하	저	하			저	하				
제	시	제	시			제	시				
제	패	제	패			제	패				
조	리	조	리			조	리				
조	수	조	수			조	수				
조	화	조	화			조	화				
주	로	주	로			주	로				
주	야	주	야			주	야				
주	요	주	요			주	요				
주	제	주	제			주	제				
지	구	지	구			지	구				
지	도	지	도			지	도				
지	표	지	표			지	표				
지	혜	지	혜			지	혜				

차	녀	차	녀			차	녀		
차	례	차	례			차	례		
차	표	차	표			차	표		
체	조	체	조			체	조		
체	화	체	화			체	화		
최	대	최	대			최	대		
취	미	취	미			취	미		
치	아	치	아			치	아		
치	즈	치	즈			치	즈		
카	드	카	드			카	드		
카	페	카	페			카	페		
커	트	커	트			커	트		
커	피	커	피			커	피		
코	너	코	너			코	너		
코	드	코	드			코	드		
태	도	태	도			태	도		
테	마	테	마			테	마		
테	제	테	제			테	제		

토	대	토	대			토	대				
토	지	토	지			토	지				
투	자	투	자			투	자				
투	표	투	표			투	표				
파	도	파	도			파	도				
파	티	파	티			파	티				
폐	지	폐	지			폐	지				
표	지	표	지			표	지				
피	부	피	부			피	부				
피	해	피	해			피	해				
하	루	하	루			하	루				
해	외	해	외			해	외				
해	체	해	체			해	체				
허	파	허	파			허	파				
호	수	호	수			호	수				
회	의	회	의			회	의				
효	과	효	과			효	과				
휴	가	휴	가			휴	가				

두 글자 쓰기 ②

이번에는 앞 혹은 뒤에 오는 단어에 받침이 있는 경우를 써봅니다. 받침이 앞이나 뒤에 있는 단어를 쓸 때는 앞 혹은 뒤의 글자와 조화롭게 쓰는 게 중요합니다. 앞 혹은 뒤의 글자 크기가 너무 크거나 너무 작지 않도록 연습해야 하지요. 고른 크기를 유지하면서 글자를 써보아요.

각	시	각	시		각	시			
각	오	각	오		각	오			
간	파	간	파		간	파			
갈	피	갈	피		갈	피			
감	내	감	내		감	내			
감	자	감	자		감	자			
감	세	감	세		감	세			
갑	주	갑	주		갑	주			
같	이	같	이		같	이			
값	다	값	다		값	다			
건	너	건	너		건	너			
건	투	건	투		건	투			
검	지	검	지		검	지			
검	토	검	토		검	토			

격	노	격	노			격	노				
견	해	견	해			견	해				
결	과	결	과			결	과				
결	여	결	여			결	여				
경	제	경	제			경	제				
경	주	경	주			경	주				
경	호	경	호			경	호				
공	부	공	부			공	부				
공	자	공	자			공	자				
공	포	공	포			공	포				
광	고	광	고			광	고				
국	수	국	수			국	수				
국	화	국	화			국	화				
군	대	군	대			군	대				
군	사	군	사			군	사				
굴	레	굴	레			굴	레				
궁	극	궁	극			궁	극				
권	세	권	세			권	세				

근	래	근	래			근	래				
근	처	근	처			근	처				
글	씨	글	씨			글	씨				
금	수	금	수			금	수				
금	화	금	화			금	화				
길	다	길	다			길	다				
깊	이	깊	이			깊	이				
꺾	다	꺾	다			꺾	다				
꽃	이	꽃	이			꽃	이				
끈	기	끈	기			끈	기				
낌	새	낌	새			낌	새				

이렇게 달라요

★ **건투** 의지를 굽히지 않고 씩씩하게 잘 싸움. 예) 건투를 빈다. 건투

권투 두 사람이 양손에 글러브를 끼고 상대편 허리 벨트 위의 상체를 쳐서 승부를 겨루는 경기. 권투

★ **공자** ① 지체가 높은 집안의 아들. ② 중국 춘추 시대의 사상가. 공자

★ **공포** ① 일반 대중에게 널리 알림. 이미 확정된 법률, 조약, 명령 따위를 일반 국민에게 널리 알리는 일.
② 대상을 위협하기 위하여 실탄을 넣고 공중이나 다른 곳을 향하여 하는 총질. 예) 공포를 쏘다. ③ 두렵고
무서움. 예) 공포에 떨다. 공포와 싸우다. 공포

낙	하	낙	하			낙	하		
난	로	난	로			난	로		
난	초	난	초			난	초		
날	씨	날	씨			날	씨		
날	짜	날	짜			날	짜		
남	매	남	매			남	매		
넘	비	넘	비			넘	비		

이렇게 달라요

★ **굵다** ① 물체의 지름이 보통의 경우를 넘어 길다. 예) 굵은 팔뚝. ② 밤, 대추, 알 따위가 보통의 것보다 부피가 크다. 예) 알이 굵다. ③ 소리의 울림이 크다. 예) 목소리가 굵다. ④ 가늘지 아니한 실 따위로 짜서 천의 바탕이 거칠고 투박하다. 예) 굵게 짠 돗자리. ⑤ 사이가 넓고 성기다. 예) 구멍이 굵다. 굵다

★ **굶다** ① 끼니를 거르다. 예) 밥을 굶다. ② 노름이나 오락 따위에서 자기 차례를 거르다. 예) 이번 판은 굶고 다음 판에 하겠다. 굶다

★ **긷다** 우물이나 샘 따위에서 두레박이나 바가지 따위로 물을 떠내다. 예) 물을 길었다. 긷다

★ **길다** ① 머리카락, 수염 따위가 자라다. 예) 머리가 잘 긴다. ② 잇닿은 물체의 두 끝이 서로 멀다. 예) 다리가 길다. ③ 이어지는 시간상의 한 때에서 다른 때까지의 동안이 오래다. 예) 긴긴 세월. ④ 글이나 말 따위의 분량이 많다. 예) 얘기가 복잡하고 길어. ⑤ 소리, 한숨 따위가 오래 계속되다. 예) 길게 한숨을 내쉬다. 길다

★ **깁다** ① 떨어지거나 해어진 곳에 다른 조각을 대거나 또는 그대로 꿰매다. 예) 구멍 난 양말을 깁다. 깁다

★ **깃다** 논밭에 잡풀이 많이 나다. 예) 풀만 수북이 깃든 논. 깃다

★ **깊다** ① 겉에서 속까지의 거리가 멀다. 예) 깊은 산속. ② 생각이 신중하다. 예) 사려가 깊다. ③ 시간이 오래다. 예) 역사가 깊다. ④ 어둠이나 안개 따위가 자욱하고 빡빡하다. 예) 어둠이 깊다. 깊다

47

년	대	년	대			년	대			
년	도	년	도			년	도			
놀	부	놀	부			놀	부			
눗	쇠	눗	쇠			눗	쇠			
농	가	농	가			농	가			
농	지	농	지			농	지			
농	토	농	토			농	토			
눈	매	눈	매			눈	매			
눈	치	눈	치			눈	치			
눕	다	눕	다			눕	다			
능	히	능	히			능	히			
늦	게	늦	게			늦	게			
단	계	단	계			단	계			
단	어	단	어			단	어			
단	쳬	단	쳬			단	쳬			
달	러	달	러			달	러			
달	마	달	마			달	마			
담	배	담	배			담	배			

답	지	답	지			답	지				
당	구	당	구			당	구				
덩	치	덩	치			덩	치				
독	서	독	서			독	서				
동	지	동	지			동	지				
동	의	동	의			동	의				
동	화	동	화			동	화				
둥	치	둥	치			둥	치				
뚫	다	뚫	다			뚫	다				
만	화	만	화			만	화				
맑	다	맑	다			맑	다				
맥	주	맥	주			맥	주				
맹	수	맹	수			맹	수				
먹	이	먹	이			먹	이				
면	허	면	허			면	허				
멸	치	멸	치			멸	치				
명	사	명	사			명	사				
명	예	명	예			명	예				

목	초	목	초			목	초				
목	표	목	표			목	표				
몰	래	몰	래			몰	래				
묘	사	묘	사			묘	사				
문	제	문	제			문	제				
문	호	문	호			문	호				
민	주	민	주			민	주				
밀	지	밀	지			밀	지				
밍	크	밍	크			밍	크				
박	수	박	수			박	수				
박	자	박	자			박	자				
박	하	박	하			박	하				
반	사	반	사			반	사				
반	지	반	지			반	지				
발	찌	발	찌			발	찌				
발	표	발	표			발	표				
발	화	발	화			발	화				
밤	새	밤	새			밤	새				

밝	다	밝	다			밝	다			
밥	티	밥	티			밥	티			
방	귀	방	귀			방	귀			
방	수	방	수			방	수			
방	어	방	어			방	어			
방	지	방	지			방	지			
벌	레	벌	레			벌	레			
벌	써	벌	써			벌	써			
범	위	범	위			범	위			
범	죄	범	죄			범	죄			
별	개	별	개			별	개			
별	도	별	도			별	도			
복	사	복	사			복	사			
복	지	복	지			복	지			
본	가	본	가			본	가			
볼	기	볼	기			볼	기			
봉	투	봉	투			봉	투			
봉	화	봉	화			봉	화			

분	노	분	노			분	노			
분	리	분	리			분	리			
분	야	분	야			분	야			
분	해	분	해			분	해			
불	패	불	패			불	패			
붉	다	붉	다			붉	다			
붓	대	붓	대			붓	대			
빨	래	빨	래			빨	래			
뽑	다	뽑	다			뽑	다			

이렇게 달라요

★ **남비** 시간이나 재물 따위를 헛되이 헤프게 씀. (=낭비) 남비

★ **냄비** 음식을 끓이거나 삶는 데 쓰는 용구의 하나. 냄비

★ **동의** ① 같은 뜻. 또는 뜻이 같음. 예) 두 문장은 동의이다. ② 의사나 의견을 같이함. 예) 동의를 바란다. ③ 다른 사람의 행위를 승인하거나 시인함. 예) 동의를 구하다. 동의를 얻다. 동의

★ **방어** ① 상대편의 공격을 막음. 예) 방어 태세. ② 전갱잇과의 하나인 식용 생선. 방어

★ **복사** ① '복숭아'의 준말. 예) 복사꽃. ② 점을 치는 사람을 높여 이르는 말. 혹은 점을 치는 일로 하는 벼슬. ③ 원본을 베낌. 예) 복사기. ④ 미사 때에, 사제를 도와서 시중듦. 또는 그런 사람. 복사

★ **분리** 서로 나뉘어 떨어짐. 또는 그렇게 되게 함. 예) 분리 현상. 분리

★ **불리** 이롭지 아니함. 예) 너는 유리한 입장이고 나는 불리한 입장이다. 불리

삭	제	삭	제			삭	제		
살	치	살	치			살	치		
삶	터	삶	터			삶	터		
삼	가	삼	가			삼	가		
삽	화	삽	화			삽	화		
상	류	상	류			상	류		
상	자	상	자			상	자		
상	태	상	태			상	태		
생	계	생	계			생	계		
석	좌	석	좌			석	좌		
선	거	선	거			선	거		
선	녀	선	녀			선	녀		
선	비	선	비			선	비		
설	파	설	파			설	파		
센	터	센	터			센	터		
속	초	속	초			속	초		
손	주	손	주			손	주		
솔	개	솔	개			솔	개		

솜	씨	솜	씨			솜	씨			
숫	대	숫	대			숫	대			
송	어	송	어			송	어			
순	차	순	차			순	차			
술	래	술	래			술	래			
숫	자	숫	자			숫	자			
슬	기	슬	기			슬	기			
식	혜	식	혜			식	혜			
식	후	식	후			식	후			
신	뢰	신	뢰			신	뢰			
신	호	신	호			신	호			
실	례	실	례			실	례			
실	제	실	제			실	제			
실	패	실	패			실	패			
심	리	심	리			심	리			
심	사	심	사			심	사			
십	계	십	계			십	계			
썰	다	썰	다			썰	다			

쌀	다	쌀	다			쌀	다				
씻	다	씻	다			씻	다				
악	기	악	기			악	기				
안	구	안	구			안	구				
안	도	안	도			안	도				
알	파	알	파			알	파				
압	도	압	도			압	도				
앓	다	앓	다			앓	다				
약	사	약	사			약	사				
양	서	양	서			양	서				
양	지	양	지			양	지				
양	파	양	파			양	파				
억	제	억	제			억	제				
얼	마	얼	마			얼	마				
역	기	역	기			역	기				
역	도	역	도			역	도				
연	주	연	주			연	주				
열	매	열	매			열	매				

열	쇠	열	쇠			열	쇠			
염	려	염	려			염	려			
염	치	염	치			염	치			
엽	서	엽	서			엽	서			
엽	차	엽	차			엽	차			
엿	새	엿	새			엿	새			
영	사	영	사			영	사			
영	화	영	화			영	화			
옥	패	옥	패			옥	패			
온	수	온	수			온	수			
올	해	올	해			올	해			
옥	조	옥	조			옥	조			
용	기	용	기			용	기			
용	서	용	서			용	서			
운	하	운	하			운	하			
운	치	운	치			운	치			
울	보	울	보			울	보			
웃	다	웃	다			웃	다			

원	리	원	리			원	리				
웅	해	웅	해			웅	해				
웅	화	웅	화			웅	화				
음	매	음	매			음	매				
음	치	음	치			음	치				
음	파	음	파			음	파				
인	구	인	구			인	구				
인	조	인	조			인	조				
인	하	인	하			인	하				
일	기	일	기			일	기				
일	주	일	주			일	주				
일	화	일	화			일	화				
읽	다	읽	다			읽	다				
잃	다	잃	다			잃	다				
임	시	임	시			임	시				
임	자	임	자			임	자				
입	지	입	지			입	지				
잊	다	잊	다			잊	다				

이렇게 달라요

★ **안다** ① 두 팔을 벌려 가슴 쪽으로 끌어당기거나 그렇게 하여 품 안에 있게 하다. 예) 품에 안다. ② 두 팔로 자신의 가슴, 머리, 배, 무릎 따위를 꼭 잡다. 예) 배를 안고 웃었다. ③ 바람이나 비, 눈, 햇빛 따위를 정면으로 받다. 예) 바람을 안고 달렸다. ④ 손해나 빚 또는 책임을 맡다. 예) 부담감을 안고 일했다. ⑤ 새가 알을 까기 위하여 가슴이나 배 부분으로 알을 덮고 있다. 예) 닭이 알을 안고 있다. ⑥ 생각이나 감정 따위를 마음속에 가지다. 예) 큰 포부를 안고 시작했다. 안다

★ **앉다** ① 윗몸을 바로 한 상태에서 엉덩이에 몸무게를 실어 다른 물건이나 바닥에 몸을 올려놓다. 예) 의자에 앉다. ② 어떤 직위나 자리를 차지하다. 예) 정부 요직에 앉다. ③ 공기 중에 있던 먼지와 같은 미세한 것이 다른 물건 위에 내려 쌓이다. 예) 먼지가 뽀얗게 앉다. ④ 어떤 일에 적극적으로 나서지 아니하고 수수방관하다. 예) 가만히 앉아서 구경만 한다. 앉다

★ **않다** ① 어떤 행동을 안 하다. 예) 가지 않다. ② 앞말이 뜻하는 상태를 부정하는 뜻을 나타내는 말. 예) 옳지 않다. 않다

★ **앓다** ① 병에 걸려 고통을 겪다. 예) 감기를 앓다. ② 마음에 근심이 있어 괴로움을 느끼다. 예) 속을 앓다. 고통을 앓다. 앓다

★ **알다** ① 교육이나 경험, 사고 행위를 통하여 사물이나 상황에 대한 정보나 지식을 갖추다. 예) 단어의 뜻을 알면 문장을 이해할 수 있다. ② 심리적 상태를 마음속으로 느끼거나 깨닫다. 예) 부끄러움을 알아야 한다. ③ 사람이 어떤 일을 어떻게 할지 스스로 정하거나 판단하다. 예) 네 일은 네가 알아서 해라. ④ 어떤 일을 할 능력이나 소양이 있다. 예) 저도 피아노를 칠 줄 알아요. ⑤ 다른 사람과 사귐이 있거나 안면이 있다. 예) 우리 아는 사이예요. ⑥ 어떠한 사실에 대하여 그러하다고 믿거나 생각하다. 예) 그는 자기 동생이 최고라고 알고 자랑하기 바빴다. 알다

★ **얹다** ① 위에 올려놓다. 예) 선반에 그릇을 얹다. ② 일정한 분량이나 액수 위에 얼마 정도 더 덧붙이다. 예) 과일 장수는 내가 산 귤에 몇 개를 더 얹어주었다. 얹다

이렇게 달라요

★ **얻다** ① 거저 주는 것을 받아 가지다. 예) 친구에게서 얻었다. ② 긍정적인 태도·반응·상태 따위를 가지거나 누리게 되다. 예) 허락을 얻다. 신임을 얻다. ③ 구하거나 찾아서 가지다. 예) 일자리를 얻다. 지혜를 얻다. ④ 돈을 빌리다. 예) 빚을 얻다. ⑤ 집이나 방 따위를 빌리다. 예) 방을 얻었다. ⑥ 권리나 결과·재산 따위를 차지하거나 획득하다. 예) 승리를 얻다. ⑦ 일꾼이나 일손 따위를 구하여 쓸 수 있게 되다. 예) 사위를 얻다. ⑧ 병을 앓게 되다. 예) 병을 얻다. 얻다

★ **업다** ① 사람이나 동물 따위를 등에 대고 손으로 붙잡거나 무엇으로 동여매어 붙어 있게 하다. 예) 아이를 등에 업다. ② 어떤 세력을 배경으로 삼다. 예) 여론을 등에 업었다. 업다

★ **없다** ① 사람, 동물, 물체 따위가 실제로 존재하지 않는 상태이다. 예) 귀신은 없다. ② 어떤 사실이나 현상이 현실로 존재하지 않는 상태이다. 예) 그런 기회란 없다. 없다

★ **엎다** ① 물건 따위를 거꾸로 돌려 위가 밑을 향하게 하다. 예) 선반 위에 그릇을 엎어놓다. ② 그릇 따위를 부주의로 넘어뜨려 속에 든 것이 쏟아지게 하다. 예) 대접을 엎어 물을 쏟았다. ③ 어떤 일이나 체제 또는 질서 따위를 완전히 뒤바꾸기 위하여 없애다. 예) 진행 중인 일을 엎어버렸다. ④ 이미 있어 온 일이나 주장 따위를 깨뜨리거나 바꾸어서 효력이 없게 하다. 예) 기존의 주장을 엎는 발언을 했다. 엎다

★ **잃다** ① 가졌던 물건이 자신도 모르게 없어져 그것을 갖지 아니하게 되다. 예) 지갑을 잃다. ② 땅이나 자리가 없어져 그것을 갖지 못하게 되거나 거기에서 살지 못하게 되다. 예) 직장을 잃다. ③ 가까운 사람이 죽어서 그와 이별하다. 예) 어려서 어머니를 잃었다. ④ 어떤 사람과의 관계가 끊어지거나 헤어지게 되다. 예) 그 일로 친구를 잃었다. ⑤ 기회나 때가 사라지다. 예) 기회를 잃다. ⑥ 몸의 일부분이 잘려 나가거나 본래의 기능을 발휘하지 못하다. 예) 사고로 다리를 잃다. ⑦ 의식이나 감정 따위가 사라지다. 예) 용기를 잃다. ⑧ 어떤 대상이 본디 지녔던 모습이나 상태를 유지하지 못하게 되다. 예) 균형을 잃다. ⑨ 길을 못 찾거나 방향을 분간 못 하게 되다. 예) 길을 잃다. ⑩ 경기나 도박에서 져서 돈을 빼앗기거나 손해를 보다. 예) 돈을 잃다. ⑪ 다른 사람에게 신용이나 점수를 깎이다. 예) 신용을 잃다. 잃다

★ **잊다** ① 한 번 알았던 것을 기억하지 못하거나 기억해내지 못하다. 예) 철자를 잊다. ② 기억해두어야 할 것을 한순간 미처 생각하여 내지 못하다. 예) 기념일을 깜빡 잊었다. ③ 일하거나 살아가는 데 장애가 되는 어려움이나 고통, 또는 좋지 않은 지난 일을 마음속에 두지 않거나 신경 쓰지 않다. 예) 나이를 잊다. ④ 본분이나 은혜 따위를 마음에 새겨두지 않고 저버리다. 예) 본분을 잊다. ⑤ 어떤 일에 열중한 나머지 잠이나 끼니 따위를 제대로 취하지 않다. 예) 먹는 것도 잊었다. 잊다

이렇게 달라요

★ **얽다** ① 얼굴에 우묵우묵한 마맛자국이 생기다. 예) 얼굴이 얽었지만 밉지는 않았다. ② 물건의 거죽에 우묵우묵한 홈이 많이 나다. 예) 책상이 칼 자국으로 심하게 얽어 있었다. ③ 노끈이나 줄 따위로 이리저리 걸다. 예) 새끼줄로 얽었다. ④ 이리저리 관련이 되게 하다. 예) 죄 없는 사람을 얽었다. 얽다

★ **읽다** ① 글이나 글자를 보고 그 음대로 소리 내어 말로써 나타내다. 예) 또박또박 읽다. ② 글을 보고 거기에 담긴 뜻을 헤아려 알다. 예) 신문을 읽다. ③ 그림이나 소리 따위가 전하는 내용이나 뜻을 헤아려 알다. 예) 악보를 읽다. ④ 어떤 상황이나 사태가 갖는 특징을 이해하다. 예) 사태를 읽을 줄 안다. ⑤ 사람의 표정이나 행위 따위를 보고 뜻이나 마음을 알아차리다. 예) 상대방의 감정을 읽었다. ⑥ 바둑이나 장기에서, 수를 생각하거나 상대편의 수를 헤아려 짐작하다. 예) 다음 수를 읽어야 한다. ⑦ 컴퓨터의 프로그램이 디스크 따위에 든 정보를 가져와 그 내용을 파악하다. 예) 데이터를 읽다. 읽다

★ **잇다** ① 두 끝을 맞대어 붙이다. 예) 이 다리는 섬을 육지와 이어준다. ② 끊어지지 않게 계속하다. 예) 가업을 잇다. ③ 뒤를 잇따르다. 예) 개회사에 이어 인사 말씀이 있겠습니다. 잇다

작	가	작	가			작	가				
잔	디	잔	디			잔	디				
잘	다	잘	다			잘	다				
잠	녀	잠	녀			잠	녀				
잡	지	잡	지			잡	지				
장	래	장	래			장	래				
장	소	장	소			장	소				
장	차	장	차			장	차				
장	치	장	치			장	치				

장	화	장	화			장	화		
적	재	적	재			적	재		
전	부	전	부			전	부		
전	체	전	체			전	체		
전	화	전	화			전	화		
절	구	절	구			절	구		
절	세	절	세			절	세		
접	수	접	수			접	수		
접	화	접	화			접	화		
접	시	접	시			접	시		
젓	다	젓	다			젓	다		
정	과	정	과			정	과		
정	비	정	비			정	비		
정	오	정	오			정	오		
정	차	정	차			정	차		
젖	다	젖	다			젖	다		
족	보	족	보			족	보		
좁	다	좁	다			좁	다		

좋	다	좋	다			좋	다			
준	마	준	마			준	마			
준	비	준	비			준	비			
준	수	준	수			준	수			
줄	자	줄	자			줄	자			
줍	다	줍	다			줍	다			
중	계	중	계			중	계			
중	사	중	사			중	사			
중	화	중	화			중	화			
즉	시	즉	시			즉	시			
직	배	직	배			직	배			
진	리	진	리			진	리			
진	주	진	주			진	주			
짚	다	짚	다			짚	다			
짧	다	짧	다			짧	다			
쫓	다	쫓	다			쫓	다			
착	시	착	시			착	시			
찬	사	찬	사			찬	사			

참	여	참	여			참	여			
창	고	창	고			창	고			
첫	째	첫	째			첫	째			
촛	대	촛	대			촛	대			
축	구	축	구			축	구			
춘	하	춘	하			춘	하			
친	모	친	모			친	모			
콩	고	콩	고			콩	고			
통	계	통	계			통	계			
통	보	통	보			통	보			
통	화	통	화			통	화			
판	사	판	사			판	사			
편	지	편	지			편	지			
핑	계	핑	계			핑	계			
학	교	학	교			학	교			
함	께	함	께			함	께			
현	재	현	재			현	재			
혈	서	혈	서			혈	서			

혼	주	혼	주		혼	주			
홀	대	홀	대		홀	대			
훈	계	훈	계		훈	계			
훈	화	훈	화		훈	화			
흉	터	흉	터		흉	터			
흔	히	흔	히		흔	히			
흥	부	흥	부		흥	부			
힌	트	힌	트		힌	트			

이렇게 달라요

★ **꺾꽂이(꺽꼬지✕)** 꺾꽂이

★ **능히** 능력이 있어서 쉽게. 능히

★ **능이** ① 버섯의 한 종류. ② 구릉이 세월이 지나면서 평평해진다는 뜻으로, 처음에는 성하다가 나중에는 쇠퇴함을 이르는 말. 능이

멍게(멍개✕) 멍게

★ **발레(발래✕)** 발레 / **빨래(빨레✕)** 빨래 / **벌레(벌래✕)** 벌레 / **술래(술레✕)** 술래

중개 제삼자로서 두 당사자 사이에 서서 일을 주선함. 예) 중개 수수료. 부동산중개. 중개

중계 극장, 경기장, 국회, 사건 현장 등 방송국 밖에서의 실황을 방송국이 중간에서 연결하여 방송하는 일. 예) 라디오 중계. 중계방송. 중계

★ **위층(윗층✕)** 위층 / **아래층(아랫층✕)** 아래층

★ **윗사람(위사람✕)** 윗사람 / **아랫사람(아래사람✕)** 아랫사람

가	격	가	격			가	격				
가	곡	가	곡			가	곡				
가	끔	가	끔			가	끔				
가	방	가	방			가	방				
가	슴	가	슴			가	슴				
가	을	가	을			가	을				
가	중	가	중			가	중				
개	념	개	념			개	념				
개	월	개	월			개	월				
거	듭	거	듭			거	듭				
거	품	거	품			거	품				
겨	냥	겨	냥			겨	냥				
계	산	계	산			계	산				
계	속	계	속			계	속				
계	약	계	약			계	약				
계	절	계	절			계	절				
고	독	고	독			고	독				
고	민	고	민			고	민				

고	장	고	장			고	장				
고	집	고	집			고	집				
고	향	고	향			고	향				
과	일	과	일			과	일				
교	감	교	감			교	감				
교	육	교	육			교	육				
교	통	교	통			교	통				
교	환	교	환			교	환				
구	별	구	별			구	별				
구	색	구	색			구	색				
구	현	구	현			구	현				
규	격	규	격			규	격				
규	정	규	정			규	정				
규	칙	규	칙			규	칙				
그	것	그	것			그	것				
그	곳	그	곳			그	곳				
그	날	그	날			그	날				
그	냥	그	냥			그	냥				

그	림	그	림			그	림		
그	분	그	분			그	분		
그	쪽	그	쪽			그	쪽		
기	록	기	록			기	록		
기	분	기	분			기	분		
기	쁨	기	쁨			기	쁨		
기	절	기	절			기	절		
기	탄	기	탄			기	탄		
까	닭	까	닭			까	닭		
까	탈	까	탈			까	탈		
꾸	중	꾸	중			꾸	중		
나	열	나	열			나	열		
내	일	내	일			내	일		
너	울	너	울			너	울		
노	랑	노	랑			노	랑		
노	환	노	환			노	환		
누	각	누	각			누	각		
뉴	런	뉴	런			뉴	런		

다	른	다	른			다	른				
다	정	다	정			다	정				
다	행	다	행			다	행				
대	감	대	감			대	감				
대	문	대	문			대	문				
대	상	대	상			대	상				
대	신	대	신			대	신				
대	출	대	출			대	출				
대	학	대	학			대	학				
대	형	대	형			대	형				
도	난	도	난			도	난				
도	달	도	달			도	달				
도	량	도	량			도	량				
도	록	도	록			도	록				
도	망	도	망			도	망				
도	색	도	색			도	색				
도	움	도	움			도	움				
두	렁	두	렁			두	렁				

따	님	따	님			따	님		
따	분	따	분			따	분		
또	한	또	한			또	한		
뚜	껑	뚜	껑			뚜	껑		
라	면	라	면			라	면		
마	술	마	술			마	술		
마	음	마	음			마	음		
매	년	매	년			매	년		
매	듭	매	듭			매	듭		
매	력	매	력			매	력		
매	번	매	번			매	번		
매	집	매	집			매	집		
매	출	매	출			매	출		
며	칠	며	칠			며	칠		
모	국	모	국			모	국		
모	면	모	면			모	면		
모	습	모	습			모	습		
모	양	모	양			모	양		

모	형	모	형			모	형				
묘	령	묘	령			묘	령				
무	슨	무	슨			무	슨				
무	엇	무	엇			무	엇				
무	적	무	적			무	적				
바	늘	바	늘			바	늘				
바	람	바	람			바	람				
바	짝	바	짝			바	짝				
바	탕	바	탕			바	탕				
버	릇	바	늘			바	늘				
보	람	보	람			보	람				
보	통	보	통			보	통				
보	훈	보	훈			보	훈				
부	각	부	각			부	각				
부	속	부	속			부	속				
부	연	부	연			부	연				
부	정	부	정			부	정				
부	활	부	활			부	활				

비	닐	비	닐			비	닐			
비	록	비	록			비	록			
비	롯	비	롯			비	롯			
비	밀	비	밀			비	밀			
비	상	비	상			비	상			
비	운	비	운			비	운			
사	각	사	각			사	각			
사	랑	사	랑			사	랑			
사	슴	사	슴			사	슴			
사	용	사	용			사	용			
사	진	사	진			사	진			
사	활	사	활			사	활			
새	댁	새	댁			새	댁			
새	벽	새	벽			새	벽			
새	참	새	참			새	참			
서	점	서	점			서	점			
서	클	서	클			서	클			
셔	링	셔	링			셔	링			

세	상	세	상			세	상				
세	속	세	속			세	속				
세	월	세	월			세	월				
세	탁	세	탁			세	탁				
소	금	소	금			소	금				
소	독	소	독			소	독				
소	망	소	망			소	망				
소	식	소	식			소	식				
소	원	소	원			소	원				
소	환	소	환			소	환				
수	국	수	국			수	국				
수	석	수	석			수	석				
수	술	수	술			수	술				
수	영	수	영			수	영				
수	압	수	압			수	압				
수	절	수	절			수	절				
수	족	수	족			수	족				
수	컷	수	컷			수	컷				

스	승	스	승			스	승		
스	툴	스	툴			스	툴		
스	팀	스	팀			스	팀		
스	펀	스	펀			스	펀		
시	간	시	간			시	간		
시	럽	시	럽			시	럽		
시	민	시	민			시	민		
시	집	시	집			시	집		
싸	움	싸	움			싸	움		
씨	름	씨	름			씨	름		
씨	앗	씨	앗			씨	앗		
씨	족	씨	족			씨	족		
아	연	아	연			아	연		
아	직	아	직			아	직		
아	침	아	침			아	침		
아	톰	아	톰			아	톰		
아	픔	아	픔			아	픔		
아	홉	아	홉			아	홉		

애	국	애	국			애	국				
애	창	애	창			애	창				
애	환	애	환			애	환				
야	단	야	단			야	단				
야	성	야	성			야	성				
야	참	야	참			야	참				
어	떤	어	떤			어	떤				
어	른	어	른			어	른				
어	흥	어	흥			어	흥				
여	객	여	객			여	객				
여	독	여	독			여	독				
여	름	여	름			여	름				
여	섯	여	섯			여	섯				
여	행	여	행			여	행				
예	감	예	감			예	감				
예	산	예	산			예	산				
오	늘	오	늘			오	늘				
오	직	오	직			오	직				

오	팔	오	팔			오	팔			
오	한	오	한			오	한			
요	금	요	금			요	금			
요	정	요	정			요	정			
요	즘	요	즘			요	즘			
요	철	요	철			요	철			
우	산	우	산			우	산			
우	편	우	편			우	편			
위	험	위	험			위	험			
유	령	유	령			유	령			
유	망	유	망			유	망			
유	행	유	행			유	행			
의	복	의	복			의	복			
의	상	의	상			의	상			
의	심	의	심			의	심			
이	것	이	것			이	것			
이	날	이	날			이	날			
이	름	이	름			이	름			

이	불	이	불			이	불		
이	완	이	완			이	완		
이	웃	이	웃			이	웃		
이	월	이	월			이	월		
이	윤	이	윤			이	윤		
이	틀	이	틀			이	틀		
자	각	자	각			자	각		
자	금	자	금			자	금		
자	동	자	동			자	동		
자	랑	자	랑			자	랑		
자	석	자	석			자	석		
자	연	자	연			자	연		
재	난	재	난			재	난		
재	산	재	산			재	산		
재	첩	재	첩			재	첩		
저	곳	저	곳			저	곳		
저	널	저	널			저	널		
저	녁	저	녁			저	녁		

저	능	저	능			저	능		
저	편	저	편			저	편		
제	국	제	국			제	국		
제	발	제	발			제	발		
제	창	제	창			제	창		
조	금	조	금			조	금		
조	용	조	용			조	용		
좌	담	좌	담			좌	담		
좌	석	좌	석			좌	석		
좌	천	좌	천			좌	천		
주	군	주	군			주	군		
주	말	주	말			주	말		
주	문	주	문			주	문		
주	장	주	장			주	장		
주	택	주	택			주	택		
주	판	주	판			주	판		
지	갑	지	갑			지	갑		
지	금	지	금			지	금		

지	방	지	방			지	방				
지	붕	지	붕			지	붕				
지	식	지	식			지	식				
지	척	지	척			지	척				
짜	증	짜	증			짜	증				
차	량	차	량			차	량				
차	츰	차	츰			차	츰				
차	편	차	편			차	편				
채	용	채	용			채	용				
채	집	채	집			채	집				
채	찍	채	찍			채	찍				
처	음	처	음			처	음				
체	급	체	급			체	급				
체	중	체	중			체	중				
초	록	초	록			초	록				
초	장	초	장			초	장				
최	근	최	근			최	근				
최	선	최	선			최	선				

최	악	최	악			최	악				
추	방	추	방			추	방				
추	억	추	억			추	억				
추	천	추	천			추	천				
취	급	취	급			취	급				
취	향	취	향			취	향				
커	플	커	플			커	플				
크	림	크	림			크	림				
타	격	타	격			타	격				
타	인	타	인			타	인				
타	입	타	입			타	입				
태	양	태	양			태	양				
태	형	태	형			태	형				
토	론	토	론			토	론				
토	큰	토	큰			토	큰				
투	명	투	명			투	명				
투	정	투	정			투	정				
투	창	투	창			투	창				

트	럭	트	럭			트	럭		
트	집	트	집			트	집		
파	격	파	격			파	격		
파	급	파	급			파	급		
파	랑	파	랑			파	랑		
파	릇	파	릇			파	릇		
파	악	파	악			파	악		
파	업	파	업			파	업		
파	일	파	일			파	일		
파	탄	파	탄			파	탄		
포	석	포	석			포	석		
표	정	표	정			표	정		
표	준	표	준			표	준		
표	창	표	창			표	창		
표	현	표	현			표	현		
하	늘	하	늘			하	늘		
해	결	해	결			해	결		
해	탈	해	탈			해	탈		

허	물	허	물			허	물				
허	용	허	용			허	용				
혜	안	혜	안			혜	안				
혜	택	혜	택			혜	택				
호	령	호	령			호	령				
호	박	호	박			호	박				
호	텔	호	텔			호	텔				
호	통	호	통			호	통				
호	흡	호	흡			호	흡				
화	면	화	면			화	면				
화	석	화	석			화	석				
화	장	화	장			화	장				
화	통	화	통			화	통				
화	학	화	학			화	학				
회	복	회	복			회	복				
회	원	회	원			회	원				
회	환	회	환			회	환				
후	각	후	각			후	각				

후	렴	후	렴			후	렴	
후	속	후	속			후	속	
후	원	후	원			후	원	
휴	식	휴	식			휴	식	
흐	름	흐	름			흐	름	
희	곡	희	곡			희	곡	
희	망	희	망			희	망	

이렇게 달라요

★ 눈살(눈쌀×) 두 눈썹 사이에 잡히는 주름. 눈살

★ 대가(댓가×) 물건의 값으로 치르는 돈. 대가

★ 돌멩이(돌맹이×) 돌덩이보다 작은 돌. 돌멩이

★ 며칠(몇일×) ① 그달의 몇째 되는 날. 예) 오늘이 며칠이지? ② 몇 날. 예) 며칠 동안 울었다. 며칠

몇 그리 많지 않은 얼마만큼의 수를 막연하게 이를 때, 또는 흔히 의문문에서 뒤에 오는 말과 관련된 수를 물을 때 쓰는 말. 예) 아이들 몇이 놀러 왔다. 사과 몇 개만 가져오렴. 나이가 몇 살이니? 2 더하기 3은 몇이지? 몇

★ 역할(역활×) 자기가 마땅히 하여야 할 맡은 바 직책이나 임무. 예) 내 역할은 반장이다. 역할

★ 오랜만(오랫만×) '오래간만'의 준말. 예) 오랜만에 만났다. 오랜만

★ 오랫동안 시간상으로 썩 긴 동안. 예) 오랫동안 망설였다. 오랫동안

★ 으레(으례×) 두말할 것 없이 당연히. 틀림없이 언제나. 예) 나는 식후 으레 커피를 마신다. 으레

두 글자 쓰기 ③

이번에는 자음+모음+자음의 형태를 가진 글자가 연달아 있는 경우를 연습해봅니다. 받침이 앞뒤 글자에 모두 있는 경우 급하게 흘려 쓰거나 기울여 쓰기 쉬운데, 이 점을 신경써야 합니다. 한 글자 한 글자 또박또박 쓰되, 전체 크기를 늘 고려해야 합니다.

각	막	각	막		각	막			
각	성	각	성		각	성			
간	절	간	절		간	절			
갈	등	갈	등		갈	등			
감	정	감	정		감	정			
강	단	강	단		강	단			
건	강	건	강		건	강			
건	물	건	물		건	물			
걸	음	걸	음		걸	음			
검	찰	검	찰		검	찰			
겁	박	겁	박		겁	박			
격	렬	격	렬		격	렬			
결	심	결	심		결	심			
결	혼	결	혼		결	혼			

곁	눈	곁	눈			곁	눈				
곤	장	곤	장			곤	장				
곧	잘	곧	잘			곧	잘				
곱	절	곱	절			곱	절				
곳	곳	곳	곳			곳	곳				
공	격	공	격			공	격				
관	망	관	망			관	망				
관	심	관	심			관	심				
국	물	국	물			국	물				
국	정	국	정			국	정				
균	형	균	형			균	형				
극	복	극	복			극	복				
금	쪽	금	쪽			금	쪽				
급	등	급	등			급	등				
긴	장	긴	장			긴	장				
깔	깔	깔	깔			깔	깔				
깜	짝	깜	짝			깜	짝				
껍	질	껍	질			껍	질				

낙	점	낙	점			낙	점			
낙	향	낙	향			낙	향			
난	항	난	항			난	항			
넉	살	넉	살			넉	살			
넝	쿨	넝	쿨			넝	쿨			
녹	각	녹	각			녹	각			
눈	빛	눈	빛			눈	빛			
눈	썹	눈	썹			눈	썹			
눈	앞	눈	앞			눈	앞			
능	력	능	력			능	력			
닭	달	닭	달			닭	달			
단	장	단	장			단	장			
달	걀	달	걀			달	걀			
담	낭	담	낭			담	낭			
답	변	답	변			답	변			
당	숙	당	숙			당	숙			
당	혹	당	혹			당	혹			
덕	분	덕	분			덕	분			

덜	컥	덜	컥			덜	컥			
등	불	등	불			등	불			
등	산	등	산			등	산			
등	짝	등	짝			등	짝			
땅	굴	땅	굴			땅	굴			
땅	속	땅	속			땅	속			
땅	콩	땅	콩			땅	콩			
떵	떵	떵	떵			떵	떵			
뜻	밖	뜻	밖			뜻	밖			
만	담	만	담			만	담			
만	약	만	약			만	약			
말	썽	말	썽			말	썽			
말	씀	말	씀			말	씀			
면	역	면	역			면	역			
멸	균	멸	균			멸	균			
몇	몇	몇	몇			몇	몇			
몽	땅	몽	땅			몽	땅			
물	결	물	결			물	결			

물	집	물	집			물	집				
뭉	텅	뭉	텅			뭉	텅				
민	감	민	감			민	감				
민	낯	민	낯			민	낯				
민	족	민	족			민	족				
반	면	반	면			반	면				
반	성	반	성			반	성				
반	응	반	응			반	응				
반	찬	반	찬			반	찬				
반	환	반	환			반	환				
발	굴	발	굴			발	굴				
발	생	발	생			발	생				
발	열	발	열			발	열				
발	전	발	전			발	전				
방	랑	방	랑			방	랑				
방	법	방	법			방	법				
방	편	방	편			방	편				
방	학	방	학			방	학				

법	전	법	전			법	전			
법	칙	법	칙			법	칙			
별	명	별	명			별	명			
병	원	병	원			병	원			
병	장	병	장			병	장			
본	인	본	인			본	인			
본	전	본	전			본	전			
분	란	분	란			분	란			
분	별	분	별			분	별			
분	쟁	분	쟁			분	쟁			
분	할	분	할			분	할			
불	꽃	불	꽃			불	꽃			
불	뚝	불	뚝			불	뚝			
불	편	불	편			불	편			
빗	장	빗	장			빗	장			
빛	깔	빛	깔			빛	깔			
삭	발	삭	발			삭	발			
삭	신	삭	신			삭	신			

산	골	산	골			산	골		
산	책	산	책			산	책		
살	림	살	림			살	림		
살	짝	살	짝			살	짝		
상	감	상	감			상	감		
상	동	상	동			상	동		
상	품	상	품			상	품		
상	황	상	황			상	황		
색	깔	색	깔			색	깔		
색	칠	색	칠			색	칠		
생	각	생	각			생	각		
선	물	선	물			선	물		
선	장	선	장			선	장		
선	택	선	택			선	택		
설	령	설	령			설	령		
설	탕	설	탕			설	탕		
성	공	성	공			성	공		
성	향	성	향			성	향		

속	결	속	결			속	결		
속	담	속	담			속	담		
손	님	손	님			손	님		
술	선	술	선			술	선		
숙	직	숙	직			숙	직		
순	간	순	간			순	간		
순	찰	순	찰			순	찰		
술	값	술	값			술	값		
술	책	술	책			술	책		
술	탄	술	탄			술	탄		
숫	돌	숫	돌			숫	돌		
숯	꾼	숯	꾼			숯	꾼		
슬	픔	슬	픔			슬	픔		
습	관	습	관			습	관		
식	당	식	당			식	당		
식	빵	식	빵			식	빵		
식	솔	식	솔			식	솔		
신	발	신	발			신	발		

신	청	신	청			신	청				
심	벌	심	벌			심	벌				
심	술	심	술			심	술				
십	장	십	장			십	장				
싱	글	싱	글			싱	글				
안	감	안	감			안	감				
안	녕	안	녕			안	녕				
안	팎	안	팎			안	팎				
양	갱	양	갱			양	갱				
양	념	양	념			양	념				
양	쪽	양	쪽			양	쪽				
억	겁	억	겁			억	겁				
얼	빰	얼	빰			얼	빰				
얼	핏	얼	핏			얼	핏				
업	종	업	종			업	종				
역	습	역	습			역	습				
역	할	역	할			역	할				
연	출	연	출			연	출				

이렇게 달라요

★ **불상** 부처의 얼굴 모습. 부처의 형상을 표현한 상. 불상

★ **불상하다** ① 상서롭지 않다. 또는 상서롭지 못하다. 예) 까마귀가 울면 불상한 일이 일어난다. ② 자세하지 않다. 예) 주소가 불상한 사람. 불상하다

★ **불쌍하다** 처지가 안되고 애처롭다. 예) 어린 것들이 불쌍해 눈물이 하염없이 흘렀다. 불쌍하다

★ **울상** 울려고 하는 얼굴 표정. 예) 울상을 짓다. 울상

연	혁	연	혁			연	혁		
영	광	영	광			영	광		
영	향	영	향			영	향		
영	혼	영	혼			영	혼		
온	갖	온	갖			온	갖		
온	달	온	달			온	달		
완	벽	완	벽			완	벽		
완	성	완	성			완	성		
용	돈	용	돈			용	돈		
용	암	용	암			용	암		
울	상	울	상			울	상		

울	음	울	음			울	음				
웃	음	웃	음			웃	음				
융	통	융	통			융	통				
음	률	음	률			음	률				
음	색	음	색			음	색				
음	악	음	악			음	악				
익	룡	익	룡			익	룡				

이렇게 달라요

★ 데 의존 명사 ① '곳'이나 '장소'를 나타내는 말. 예) 나는 해외 중 가본 데가 없어. ② '일'이나 '것'을 나타내는 말. 예) 사람을 돕는 데에 애 어른이 어디 있겠어요? ③ '경우'를 나타내는 말. 예) 머리 아픈 데 먹는 약이에요. 데

★ 데 어미. '이다'의 어간, 용언의 어간 또는 어미 '-으시-', '-었-', '-겠-' 뒤에 붙어, 과거 어느 때에 직접 경험하여 알게 된 사실을 현재의 말하는 장면에 그대로 옮겨 와서 말함을 나타내는 종결 어미. 예) 그 친구는 아들만 둘이데. 고향이 하나도 변하지 않았데. 데

★ 대 어미. 형용사 어간 또는 어미 '-으시-', '-었-', '-겠-' 뒤에 붙어, 어떤 사실을 주어진 것으로 치고 그 사실에 대한 의문을 나타내는 종결 어미. 놀라거나 못마땅하게 여기는 뜻이 섞여 있다. 예) 왜 이렇게 춥대? 신부가 어쩜 이렇게 예쁘대? 대

※ '-데'는 화자가 직접 경험한 사실을 나중에 보고하듯이 말할 때 쓰이는 말로 '-더라'와 같은 의미를 전달하는 데 비해, '-대'는 직접 경험한 사실이 아니라 남이 말한 내용을 간접적으로 전달할 때 쓰인다.

인	간	인	간			인	간		
인	격	인	격			인	격		
인	생	인	생			인	생		
인	원	인	원			인	원		
인	편	인	편			인	편		
일	월	일	월			일	월		
일	정	일	정			일	정		
입	국	입	국			입	국		
입	학	입	학			입	학		
잔	뜩	잔	뜩			잔	뜩		
잔	말	잔	말			잔	말		
잔	털	잔	털			잔	털		
잘	못	잘	못			잘	못		
장	난	장	난			장	난		
장	면	장	면			장	면		
장	발	장	발			장	발		
전	념	전	념			전	념		
전	설	전	설			전	설		

전	진	전	진			전	진				
전	철	전	철			전	철				
절	반	절	반			절	반				
절	편	절	편			절	편				
점	등	점	등			점	등				
점	심	점	심			점	심				
접	속	접	속			접	속				
정	문	정	문			정	문				
정	쟁	정	쟁			정	쟁				
졸	병	졸	병			졸	병				
졸	업	졸	업			졸	업				
종	목	종	목			종	목				
종	일	종	일			종	일				
종	친	종	친			종	친				
종	합	종	합			종	합				
중	동	중	동			중	동				
중	심	중	심			중	심				
중	앙	중	앙			중	앙				

직	렬	직	렬			직	렬				
직	언	직	언			직	언				
직	접	직	접			직	접				
질	병	질	병			질	병				
질	끈	질	끈			질	끈				
집	안	집	안			집	안				
집	착	집	착			집	착				
창	문	창	문			창	문				
창	밖	창	밖			창	밖				
창	틀	창	틀			창	틀				
책	임	책	임			책	임				
책	장	책	장			책	장				
척	결	척	결			척	결				
첩	첩	첩	첩			첩	첩				
청	년	청	년			청	년				
청	춘	청	춘			청	춘				
촌	각	촌	각			촌	각				
총	칭	총	칭			총	칭				

이렇게 달라요

★ **싸리문(싸립문×)** 싸릿가지를 엮어 만든 문. 싸리문

★ **사립문** 사립짝을 달아서 만든 문. 사립문

★ **사립짝** 나뭇가지를 엮어서 만든 문짝. 사립짝

★ **정적** ① 감정이나 인정과 관계되는 것. 예) 정적인 태도로 대했다. ② 정치에서 대립되는 처지에 있는 사람. 예) 정적을 제거하다. ③ 정지 상태에 있는 것. 예) 정적인 분위기. ④ 고요하여 괴괴함. 예) 정적이 감돌다. 정적

★ **가늠하다** 목표나 기준에 맞고 안 맞음을 헤아려보다. 사물을 어림잡아 헤아리다. 예) 나이를 가늠하기가 어렵다. 가늠하다

★ **가름하다** 쪼개거나 나누어 따로따로 되게 하다. 승부나 등수 따위를 정하다. 예) 우리의 투지가 승패를 가름할 것이다. 가름하다

★ **갸름하다** 보기 좋을 정도로 조금 가늘고 긴 듯하다. 예) 얼굴이 갸름하다. 갸름하다

★ **촌각** 매우 짧은 동안의 시간. 예) 촌각을 다투다. 촌각

★ **총각** 결혼하지 않은 성년 남자. 예) 더벅머리 총각. 총각

촬	영	촬	영			촬	영			
출	범	출	범			출	범			
출	입	출	입			출	입			
출	판	출	판			출	판			
측	근	측	근			측	근			
측	량	측	량			측	량			
칠	석	칠	석			칠	석			
침	묵	침	묵			침	묵			
침	샘	침	샘			침	샘			
칭	찬	칭	찬			칭	찬			
캉	캉	캉	캉			캉	캉			
통	일	통	일			통	일			
통	장	통	장			통	장			
통	증	통	증			통	증			
툴	툴	툴	툴			툴	툴			
퉁	명	퉁	명			퉁	명			
특	권	특	권			특	권			
특	별	특	별			특	별			

특	색	특	색			특	색				
특	징	특	징			특	징				
판	곌	판	곌			판	곌				
판	단	판	단			판	단				
펄	쩍	펄	쩍			펄	쩍				
편	견	편	견			편	견				
평	균	평	균			평	균				
평	생	평	생			평	생				
폭	력	폭	력			폭	력				
폭	행	폭	행			폭	행				
퐁	당	퐁	당			퐁	당				
푹	신	푹	신			푹	신				
풍	광	풍	광			풍	광				
풍	덩	풍	덩			풍	덩				
풍	물	풍	물			풍	물				
학	력	학	력			학	력				
학	문	학	문			학	문				
학	생	학	생			학	생				

학	술	학	술		학	술				
학	습	학	습		학	습				
학	점	학	점		학	점				
한	갓	한	갓		한	갓				
한	결	한	결		한	결				
한	글	한	글		한	글				
한	낱	한	낱		한	낱				
한	뼘	한	뼘		한	뼘				
한	쪽	한	쪽		한	쪽				
한	참	한	참		한	참				
한	층	한	층		한	층				
한	편	한	편		한	편				
핵	심	핵	심		핵	심				
햇	볕	햇	볕		햇	볕				
햇	빛	햇	빛		햇	빛				
행	렬	행	렬		행	렬				
행	복	행	복		행	복				
행	성	행	성		행	성				

헌	법	헌	법			헌	법			
현	관	현	관			현	관			
현	금	현	금			현	금			
현	판	현	판			현	판			
협	력	협	력			협	력			
형	님	형	님			형	님			
형	편	형	편			형	편			
혼	돈	혼	돈			혼	돈			
혼	란	혼	란			혼	란			
확	신	확	신			확	신			
확	정	확	정			확	정			
활	동	활	동			활	동			
활	짝	활	짝			활	짝			
훨	씬	훨	씬			훨	씬			
흑	백	흑	백			흑	백			
흔	적	흔	적			흔	적			
흠	뻑	흠	뻑			흠	뻑			
힘	껏	힘	껏			힘	껏			

3장
세 글자와 네 글자

세 글자 쓰기
네 글자 쓰기

세 글자 쓰기

한국인은 대부분의 이름이 세 글자로 되어 있습니다. 경기도, 강원도 혹은 ○○구, ○○동처럼 지명도 세 글자가 많지요. 이번에는 세 글자를 조화롭게 쓰는 연습을 해보기로 합니다. 다음의 세 글자 단어들은 받침의 유무를 따지지 않고 우리가 가장 많이 쓰는 단어에서 고른 것들입니다.

가	급	적	가	급	적					
가	로	등	가	로	등					
가	치	관	가	치	관					
갈	무	리	갈	무	리					
감	상	문	감	상	문					
감	수	성	감	수	성					
갑	자	기	갑	자	기					
개	나	리	개	나	리					
걸	맞	다	걸	맞	다					
결	론	적	결	론	적					
경	제	력	경	제	력					
경	찰	청	경	찰	청					
고	추	장	고	추	장					
고	맙	다	고	맙	다					

고	물	상	고	물	상				
고	양	이	고	양	이				
곧	바	로	곧	바	로				
골	고	루	골	고	루				
골	짜	기	골	짜	기				
곰	곰	이	곰	곰	이				
곱	빼	기	곱	빼	기				
공	동	체	공	동	체				
공	연	히	공	연	히				
관	광	객	관	광	객				
괜	찮	다	괜	찮	다				
구	들	장	구	들	장				
국	제	화	국	제	화				
군	것	질	군	것	질				
굳	건	히	굳	건	히				
굼	뜨	다	굼	뜨	다				
권	태	감	권	태	감				
귀	엽	다	귀	엽	다				

귀	찮	게	귀	찮	게					
그	런	데	그	런	데					
그	림	자	그	림	자					
그	저	께	그	저	께					
근	거	리	근	거	리					
근	원	적	근	원	적					
글	쎄	요	글	쎄	요					
글	씨	체	글	씨	체					
기	본	권	기	본	권					
기	찻	길	기	찻	길					
김	칫	국	김	칫	국					
길	거	리	길	거	리					
깃	들	다	깃	들	다					
깨	끗	이	깨	끗	이					
깨	달	음	깨	달	음					
꺼	꾸	로	꺼	꾸	로					
꼭	대	기	꼭	대	기					
꾸	준	히	꾸	준	히					

106

끝	없	이	끝	없	이				
나	루	터	나	루	터				
나	뭇	잎	나	뭇	잎				
냅	량	물	냅	량	물				
낯	설	다	낯	설	다				
냉	장	고	냉	장	고				
넜	두	리	넜	두	리				
널	뛰	기	널	뛰	기				
넓	히	다	넓	히	다				
넘	버	링	넘	버	링				
노	력	파	노	력	파				
노	랗	다	노	랗	다				
놀	이	터	놀	이	터				
누	룽	지	누	룽	지				
눈	가	림	눈	가	림				
눈	동	자	눈	동	자				
눌	은	밥	눌	은	밥				
느	낌	표	느	낌	표				

늙	은	이	늙	은	이				
늦	여	름	늦	여	름				
다	락	방	다	락	방				
다	람	쥐	다	람	쥐				
다	림	질	다	림	질				
다	행	히	다	행	히				
단	연	코	단	연	코				
달	리	기	달	리	기				
답	변	서	답	변	서				
당	연	히	당	연	히				
대	단	히	대	단	히				
대	장	간	대	장	간				
대	통	령	대	통	령				
대	학	생	대	학	생				
더	불	다	더	불	다				
더	하	기	더	하	기				
더	욱	이	더	욱	이				
덤	터	기	덤	터	기				

덥	수	룩	덥	수	룩				
덧	없	다	덧	없	다				
데	미	안	데	미	안				
도	대	체	도	대	체				
도	루	묵	도	루	묵				
도	시	락	도	시	락				
돌	담	집	돌	담	집				
돗	자	리	돗	자	리				
동	창	회	동	창	회				
두	려	움	두	려	움				
뒷	모	습	뒷	모	습				
드	넓	다	드	넓	다				
드	디	어	드	디	어				
드	라	마	드	라	마				
디	딤	돌	디	딤	돌				
따	라	서	따	라	서				
딴	마	음	딴	마	음				
떠	돌	이	떠	돌	이				

또	다	시	또	다	시			
똑	같	다	똑	같	다			
뚜	렷	이	뚜	렷	이			
뜨	겁	다	뜨	겁	다			
뜬	구	름	뜬	구	름			
띠	동	갑	띠	동	갑			
라	디	오	라	디	오			
란	제	리	란	제	리			
랑	데	부	랑	데	부			
롱	부	츠	롱	부	츠			
릴	레	이	릴	레	이			
마	법	사	마	법	사			
마	음	껏	마	음	껏			
마	지	막	마	지	막			
마	침	내	마	침	내			
마	케	팅	마	케	팅			
마	파	람	마	파	람			
말	끔	히	말	끔	히			

말	없	이	말	없	이					
망	원	경	망	원	경					
머	릿	속	머	릿	속					
메	들	리	메	들	리					
메	시	지	메	시	지					
면	장	갑	면	장	갑					
모	내	기	모	내	기					
목	소	리	목	소	리					
몰	리	다	몰	리	다					
몸	부	림	몸	부	림					
무	조	건	무	조	건					
묻	히	다	묻	히	다					
물	고	기	물	고	기					
미	술	관	미	술	관					
밀	가	루	밀	가	루					
바	닷	가	바	닷	가					
박	물	관	박	물	관					
반	딧	불	반	딧	불					

이렇게 달라요

★ 골짜기(골짝) 산과 산 사이에 움푹 패어 들어간 곳. 예) 골짜기가 깊다. 골짜기

★ 곱빼기(곱배기×) ① 음식에서, 두 그릇의 몫을 한 그릇에 담은 분량. 예) 자장면 곱빼기. ② 계속하여 두 번 거듭하는 일. 예) 곱빼기로 욕을 먹다. 곱빼기

★ 곰곰이(곰곰히×) 여러모로 깊이 생각하는 모양. 예) 곰곰이 생각에 잠기다. 곰곰이

★ 꼼꼼히(꼼꼼이×) 빈틈이 없이 차분하고 조심스러운 모양. 예) 주변을 꼼꼼히 살피다. 꼼꼼히

★ 기찻길(기차길×) 기찻길

★ 김칫국(김치국×) 김칫국

★ 깨끗이(깨끗히×) 깨끗이

★ 넉살(넋살×) 부끄러운 기색이 없이 비위 좋게 구는 짓이나 성미. 예) 넉살이 좋다. 넉살

★ 넋두리(넉두리×) 불만을 길게 늘어놓으며 하소연하는 말. 예) 넋두리를 늘어놓다. 넋두리

★ 눌은밥(누른밥×) 솥 바닥에 눌어붙은 밥에 물을 부어 불려서 긁은 밥. 눌은밥

★ 다행히(다행이×) 뜻밖에 일이 잘되어 운이 좋게. 예) 다행히 그 집을 쉽게 찾았다. 다행히

★ 더욱이(더우기×) 그러한 데다가 더. 예) 나이가 어리고, 더욱이 몸도 약하다. 더욱이

★ 덤터기(덤테기×) 남에게 넘겨씌우거나 남에게서 넘겨받은 허물이나 걱정거리. 억울한 누명이나 오명. 예) 덤터기를 썼다. 덤터기

★ 무치다 나물 따위에 갖은양념을 넣고 골고루 한데 뒤섞다. 예) 콩나물을 무치다. 무치다

★ 묻히다 가루, 풀, 물 따위를 그보다 큰 다른 물체에 들러붙게 하거나 흔적을 남기다. 예) 콩고물을 묻힌 떡. 묻히다

★ 발자국(발자욱×) 발자국

★ 비로소(비로서×) 비로소

발	바	닥	발	바	닥					
발	자	국	발	자	국					
방	송	국	방	송	국					
베	풀	다	베	풀	다					
보	너	스	보	너	스					
복	마	전	복	마	전					
봄	바	람	봄	바	람					
부	속	품	부	속	품					
북	카	페	북	카	페					
분	명	히	분	명	히					
분	탕	질	분	탕	질					
불	사	조	불	사	조					
비	로	소	비	로	소					
비	행	기	비	행	기					
빨	갛	다	빨	갛	다					
뽑	히	다	뽑	히	다					
사	무	실	사	무	실					
산	등	성	산	등	성					

산	업	화	산	업	화					
산	책	길	산	책	길					
살	냄	새	살	냄	새					
살	포	시	살	포	시					
삽	살	개	삽	살	개					
상	당	히	상	당	히					
상	상	력	상	상	력					
생	태	계	생	태	계					
서	비	스	서	비	스					
세	밀	화	세	밀	화					
손	가	락	손	가	락					
솔	방	울	솔	방	울					
쇠	고	기	쇠	고	기					
수	없	이	수	없	이					
순	식	간	순	식	간					
순	전	히	순	전	히					
술	고	래	술	고	래					
스	위	치	스	위	치					

승	냥	이	승	냥	이					
승	용	차	승	용	차					
신	입	생	신	입	생					
싸	리	문	싸	리	문					
아	무	튼	아	무	튼					
아	뿔	싸	아	뿔	싸					
아	저	씨	아	저	씨					
아	파	트	아	파	트					
안	경	원	안	경	원					
알	칼	리	알	칼	리					
압	박	감	압	박	감					
앙	코	르	앙	코	르					
어	느	덧	어	느	덧					
어	린	이	어	린	이					
어	쩌	면	어	쩌	면					
억	만	금	억	만	금					
언	론	인	언	론	인					
얼	떨	결	얼	떨	결					

엇	박	자	엇	박	자				
에	너	지	에	너	지				
연	구	원	연	구	원				
열	심	히	열	심	히				
엿	장	수	엿	장	수				
영	양	제	영	양	제				
엮	은	이	엮	은	이				
예	술	가	예	술	가				
오	늘	날	오	늘	날				
오	렌	지	오	렌	지				
오	징	어	오	징	어				
오	페	라	오	페	라				
오	히	려	오	히	려				
올	림	픽	올	림	픽				
올	챙	이	올	챙	이				
옮	기	다	옮	기	다				
요	컨	대	요	컨	대				
운	동	장	운	동	장				

울	타	리	울	타	리		
유	별	히	유	별	히		
윷	놀	이	윷	놀	이		
음	악	가	음	악	가		
음	식	점	음	식	점		
이	력	서	이	력	서		
이	른	바	이	른	바		
이	튼	날	이	튼	날		
인	터	넷	인	터	넷		

이렇게 달라요

★ 요컨대(요컨데×) 중요한 점을 말하자면. 여러 말 할 것 없이. 예) 요컨대 힘이 있어야 한다. 요컨대

★ 유난히 언행이나 상태가 보통과 아주 다르게. 또는 언행이 두드러지게 남과 달라 예측할 수 없게. 예) 옷이 유난히 화려하다. 유난히

★ 유달리 여느 것과는 아주 다르게. 남달리. 예) 팔다리가 유달리 가늘다. 유달리

★ 유별나다 보통의 것과 아주 다르다. 예) 유별나게 굴다. 유별나다

★ 유별하다 ① 다름이 있다. 예) 남녀가 유별하다. ② 여느 것과 두드러지게 다르다. 예) 할머니 기억력이 유별하다. 유별하다

★ 유별히 여느 것과 두드러지게 다르게. 예) 유별히 맛있다. 유별히

★ 유별스레 보기에 보통의 것과 아주 다르게. 예) 유별스레 굴다. 유별스레

일	머	리	일	머	리						
입	놀	림	입	놀	림						
입	단	속	입	단	속						
입	학	금	입	학	금						
자	동	차	자	동	차						
자	전	거	자	전	거						
자	존	심	자	존	심						
잠	자	리	잠	자	리						
저	마	다	저	마	다						
적	당	히	적	당	히						
적	정	선	적	정	선						
전	당	포	전	당	포						
전	문	가	전	문	가						
절	구	통	절	구	통						
접	수	처	접	수	처						
젓	가	락	젓	가	락						
정	중	앙	정	중	앙						
정	치	학	정	치	학						

제	대	로	제	대	로					
조	바	위	조	바	위					
조	선	소	조	선	소					
조	용	히	조	용	히					
좀	처	럼	좀	처	럼					
준	비	물	준	비	물					
줄	무	늬	줄	무	늬					
줄	행	랑	줄	행	랑					
지	난	밤	지	난	밤					
지	렁	이	지	렁	이					
지	하	수	지	하	수					
진	찰	로	진	찰	로					
질	퍼	덕	질	퍼	덕					
집	배	원	집	배	원					
짓	궂	다	짓	궂	다					
착	즙	기	착	즙	기					
참	기	름	참	기	름					
책	갈	피	책	갈	피					

책	임	자	책	임	자				
처	방	전	처	방	전				
천	천	히	천	천	히				
철	면	피	철	면	피				
첫	사	랑	첫	사	랑				
촌	구	석	촌	구	석				
축	축	이	축	축	이				
측	우	기	측	우	기				
치	마	끈	치	마	끈				
친	목	회	친	목	회				
침	대	칸	침	대	칸				
카	메	라	카	메	라				
칼	국	수	칼	국	수				
캥	거	루	캥	거	루				
커	플	링	커	플	링				
컨	디	션	컨	디	션				
컴	퓨	터	컴	퓨	터				
컵	라	면	컵	라	면				

탈	곡	기	탈	곡	기				
탤	런	트	탤	런	트				
탬	버	린	탬	버	린				
턱	수	염	턱	수	염				
텍	스	트	텍	스	트				
통	마	늘	통	마	늘				
투	포	환	투	포	환				
특	별	히	특	별	히				
특	산	품	특	산	품				
팀	워	크	팀	워	크				
파	랗	다	파	랗	다				
판	가	름	판	가	름				
편	향	성	편	향	성				
포	도	밭	포	도	밭				
포	만	감	포	만	감				
포	인	트	포	인	트				
푸	줏	간	푸	줏	간				
품	앗	이	품	앗	이				

피	아	노	피	아	노				
하	룻	밤	하	룻	밤				
한	국	어	한	국	어				
한	없	이	한	없	이				
한	정	판	한	정	판				
할	증	료	할	증	료				
함	박	꽃	함	박	꽃				
함	초	롬	함	초	롬				
합	창	단	합	창	단				
항	생	제	항	생	제				
행	락	객	행	락	객				
헌	책	방	헌	책	방				
현	수	막	현	수	막				
혈	소	판	혈	소	판				
협	잡	꾼	협	잡	꾼				
형	사	법	형	사	법				
호	기	심	호	기	심				
호	들	갑	호	들	갑				

호	랑	이	호	랑	이		
화	들	짝	화	들	짝		
확	연	히	확	연	히		
효	율	성	효	율	성		
후	유	증	후	유	증		
후	천	적	후	천	적		
훌	륭	히	훌	륭	히		
훔	치	다	훔	치	다		
흔	쾌	히	흔	쾌	히		
힘	없	이	힘	없	이		

이렇게 달라요

★ 짓궂다(짖궂다×) 장난스럽게 남을 괴롭고 귀찮게 하여 달갑지 아니하다. 예) 짓궂은 장난. 짓궂다

★ 축축이(축축히×) 물기가 있어 젖은 듯하게. 예) 봄비에 대지가 축축이 젖었다. 축축이

★ 푸줏간(푸주간×) 쇠고기나 돼지고기 등을 끊어 팔던 가게. 예) 푸줏간에서 고기를 사 왔다. 푸줏간

확실히 틀림없이 그러하게. 예) 확실히 효과적이다. 확실히

★ 확연히(확연이×) 아주 확실하게. 예) 확연히 구분된다. 확연히

★ 훔치다 ① 물기나 때 따위가 묻은 것을 닦아 말끔하게 하다. 예) 눈물을 훔쳤다. ② 남의 물건을 남몰래 슬쩍 가져다가 자기 것으로 하다. 예) 남의 것을 훔치다. ③ 야구에서, 주자가 수비의 허점을 노려 다음 누를 차지하다. 예) 주자가 2루를 훔쳤다. 훔치다

123

네 글자 쓰기

네 글자 단어는 사자성어 혹은 서술어에서 주로 볼 수 있습니다.
서술어의 경우에는 문장의 끝에 -하다, -지다 등의 서술형 어미
가 붙는 경우가 많으니, 차분히 연습해보기로 해요.

가	득	하	다	가	득	하	다				
가	르	치	다	가	르	치	다				
가	리	키	다	가	리	키	다				
감	사	하	다	감	사	하	다				
갑	갑	하	다	갑	갑	하	다				
갑	론	을	박	갑	론	을	박				
갑	오	개	혁	갑	오	개	혁				
강	조	하	다	강	조	하	다				
같	이	하	다	같	이	하	다				
갸	륵	하	다	갸	륵	하	다				
걱	정	되	다	걱	정	되	다				
건	곤	감	리	건	곤	감	리				
건	들	건	들	건	들	건	들				
검	토	하	다	검	토	하	다				

결	혼	식	장	결	혼	식	장			
경	국	지	색	경	국	지	색			
경	쾌	하	다	경	쾌	하	다			
고	등	학	생	고	등	학	생			
고	속	도	로	고	속	도	로			
곡	창	지	대	곡	창	지	대			
곤	란	하	다	곤	란	하	다			
곧	바	르	다	곧	바	르	다			
골	라	내	다	골	라	내	다			
공	교	롭	다	공	교	롭	다			
공	쿠	르	상	공	쿠	르	상			
공	평	하	다	공	평	하	다			
관	할	법	원	관	할	법	원			
교	란	하	다	교	란	하	다			
구	부	리	다	구	부	리	다			
구	석	구	석	구	석	구	석			
구	현	하	다	구	현	하	다			
굽	이	굽	이	굽	이	굽	이			

궁	금	하	다	궁	금	하	다				
귤	화	위	지	귤	화	위	지				
그	냥	저	냥	그	냥	저	냥				
그	러	니	까	그	러	니	까				
그	렇	지	만	그	렇	지	만				
금	은	보	화	금	은	보	화				
기	다	랗	다	기	다	랗	다				
기	뻐	하	다	기	뻐	하	다				
기	울	이	다	기	울	이	다				
까	까	머	리	까	까	머	리				
까	다	롭	다	까	다	롭	다				
깔	끔	하	다	깔	끔	하	다				
깜	빡	대	다	깜	빡	대	다				
깡	마	르	다	깡	마	르	다				
깡	총	깡	총	깡	총	깡	총				
깨	끗	하	다	깨	끗	하	다				
꺼	끌	꺼	끌	꺼	끌	꺼	끌				
껄	끄	럽	다	껄	끄	럽	다				

꼼	꼼	하	다	꼼	꼼	하	다			
꼼	짝	없	이	꼼	짝	없	이			
꿀	렁	꿀	렁	꿀	렁	꿀	렁			
끊	임	없	이	끊	임	없	이			
끌	어	안	다	끌	어	안	다			
끔	찍	스	레	끔	찍	스	레			
끼	고	돌	다	끼	고	돌	다			
끼	리	끼	리	끼	리	끼	리			
끼	적	이	다	끼	적	이	다			
나	뭇	가	지	나	뭇	가	지			
나	타	내	다	나	타	내	다			
난	데	없	이	난	데	없	이			
날	다	람	쥐	날	다	람	쥐			
날	카	롭	다	날	카	롭	다			
납	작	하	다	납	작	하	다			
낭	만	주	의	낭	만	주	의			
넉	넉	하	다	넉	넉	하	다			
널	따	랗	다	널	따	랗	다			

이렇게 달라요

★ 가르치다 ① 지식이나 기능, 이치 따위를 깨닫게 하거나 익히게 하다. 예) 운전을 가르쳤다. ② 그릇된 버릇 따위를 고치어 바로잡다. 예) 제대로 가르칠 예정이다. ③ 상대편이 아직 모르는 일을 알도록 일러주다. 예) 비밀을 가르쳐줄게. ④ 사람의 도리나 바른길을 일깨우다. 예) 도리를 가르쳐주고자 했다. 가르치다

★ 가리키다 ① 손가락 따위로 어떤 방향이나 대상을 집어서 보이거나 말하거나 알리다. 예) 북쪽을 가리켰다. ② 어떤 대상을 특별히 집어서 두드러지게 나타내다. 예) 그를 가리켜 신동이라고 했다. 가리키다

★ 가늠하다 목표나 기준에 맞고 안 맞음을 헤아려보다. 사물을 어림잡아 헤아리다. 예) 나이를 가늠하기가 어렵다. 가늠하다

★ 가름하다 쪼개거나 나누어 따로따로 되게 하다. 승부나 등수 따위를 정하다. 예) 우리의 투지가 승패를 가름할 것이다. 가름하다

★ 갸름하다 보기 좋을 정도로 조금 가늘고 긴 듯하다. 예) 얼굴이 갸름하다. 갸름하다

★ 관할 일정한 권한을 가지고 통제하거나 지배함. 또는 그런 지배가 미치는 범위. 예) 관할 경찰서. 관할

★ 관활하다 ① 막힌 데 없이 아주 넓다. 예) 관활한 대륙. ② 도량이 넓고 성격이 활달하다. 예) 관활한 것을 사랑한다. 관활하다

★ 곤란하다(곤난하다×) 사정이 몹시 딱하고 어렵다. 예) 답변하기 곤란하다. 곤란하다

★ 널따랗다(넓다랗다×) 꽤 넓다. 예) 널따란 평야. 널따랗다

★ 눌어붙다(늘어붙다×) ① 뜨거운 바닥에 조금 타서 붙다. 예) 누룽지가 밥솥 바닥에 눌어붙었다. ② 한곳에 오래 있으면서 떠나지 아니하다. 예) 책상 앞에서 몇 시간을 눌어붙어 있다. 눌어붙다

★ 낫다 ① 병이나 상처 따위가 고쳐져 본래대로 되다. 예) 병이 씻은 듯이 나았다. ② 보다 더 좋거나 앞서 있다. 예) 동생 인물이 더 낫다. 낫다

★ 낮다 아래에서 위까지의 높이, 높낮이로 잴 수 있는 수치나 정도, 품위나 능력, 지위나 계급 따위가 기준이 되는 대상이나 보통 정도에 미치지 못하는 상태에 있다. 예) 책상이 낮다. 질이 낮다. 교육 수준이 낮다. 계급이 낮다. 낮다

★ 낳다 ① 배 속의 아이, 새끼, 알을 몸 밖으로 내놓다. 예) 아이를 낳다. ② 어떤 결과를 이루거나 가져오다. 예) 좋은 결과를 낳다. ③ 어떤 환경이나 상황의 영향으로 어떤 인물이 나타나도록 하다. 예) 우리나라가 낳은 과학자. 낳다

넓	적	다	리	넓	적	다	리			
노	래	하	다	노	래	하	다			
노	릇	노	릇	노	릇	노	릇			
농	후	하	다	농	후	하	다			
높	다	랗	다	높	다	랗	다			
높	이	뛰	기	높	이	뛰	기			
눈	부	시	다	눈	부	시	다			
눌	어	붙	다	눌	어	붙	다			
느	껴	지	다	느	껴	지	다			
느	닷	없	이	느	닷	없	이			
다	름	없	다	다	름	없	다			
다	양	하	다	다	양	하	다			
단	단	하	다	단	단	하	다			
달	콤	하	다	달	콤	하	다			
당	황	하	다	당	황	하	다			
대	담	무	쌍	대	담	무	쌍			
대	립	하	다	대	립	하	다			
대	중	문	화	대	중	문	화			

더	치	페	이	더	치	페	이				
덥	수	룩	이	덥	수	룩	이				
도	망	치	다	도	망	치	다				
독	특	하	다	독	특	하	다				
둥	그	랗	다	둥	그	랗	다				
돼	지	고	기	돼	지	고	기				
둔	탁	하	다	둔	탁	하	다				
뒤	따	르	다	뒤	따	르	다				
따	뜻	하	다	따	뜻	하	다				
따	사	롭	다	따	사	롭	다				
떠	벌	리	다	떠	벌	리	다				
떡	갈	나	무	떡	갈	나	무				
떡	두	꺼	비	떡	두	꺼	비				
떨	어	지	다	떨	어	지	다				
똑	똑	하	다	똑	똑	하	다				
뚜	렷	하	다	뚜	렷	하	다				
뚫	어	지	다	뚫	어	지	다				
뚱	뚱	하	다	뚱	뚱	하	다				

르	네	상	스	르	네	상	스				
리	얼	리	즘	리	얼	리	즘				
마	련	하	다	마	련	하	다				
마	음	대	로	마	음	대	로				
마	찬	가	지	마	찬	가	지				
마	파	두	부	마	파	두	부				
말	끔	하	다	말	끔	하	다				
망	각	하	다	망	각	하	다				
맡	아	보	다	맡	아	보	다				
맨	드	라	미	맨	드	라	미				
머	나	멀	다	머	나	멀	다				
머	리	카	락	머	리	카	락				
머	지	않	다	머	지	않	다				
먹	먹	하	다	먹	먹	하	다				
먹	자	골	목	먹	자	골	목				
먹	칠	하	다	먹	칠	하	다				
먼	지	떨	이	먼	지	떨	이				
멀	찌	감	치	멀	찌	감	치				

멈	칫	하	다	멈	칫	하	다			
멋	스	럽	다	멋	스	럽	다			
메	커	니	즘	메	커	니	즘			
모	락	모	락	모	락	모	락			
몰	라	뵙	다	몰	라	뵙	다			
물	러	앉	다	물	러	앉	다			
물	뿌	리	개	물	뿌	리	개			
물	색	없	이	물	색	없	이			
물	수	제	비	물	수	제	비			
물	심	양	면	물	심	양	면			
뭉	개	지	다	뭉	개	지	다			
뭉	게	구	름	뭉	게	구	름			
뭉	텅	뭉	텅	뭉	텅	뭉	텅			
바	로	잡	다	바	로	잡	다			
바	른	생	활	바	른	생	활			
발	견	하	다	발	견	하	다			
발	휘	하	다	발	휘	하	다			
밝	혀	내	다	밝	혀	내	다			

변	화	무	쌍	변	화	무	쌍				
별	스	럽	다	별	스	럽	다				
보	물	단	지	보	물	단	지				
보	호	관	찰	보	호	관	찰				
복	잡	하	다	복	잡	하	다				
부	드	럽	다	부	드	럽	다				
부	딪	치	다	부	딪	치	다				
북	적	북	적	북	적	북	적				
분	명	하	다	분	명	하	다				
분	산	투	자	분	산	투	자				
불	량	스	레	불	량	스	레				
불	법	체	류	불	법	체	류				
불	쌍	하	다	불	쌍	하	다				
블	라	우	스	블	라	우	스				
블	랙	박	스	블	랙	박	스				
비	롯	되	다	비	롯	되	다				
비	스	듬	히	비	스	듬	히				
빼	앗	기	다	빼	앗	기	다				

사	고	뭉	치	사	고	뭉	치				
사	고	방	식	사	고	방	식				
사	랑	하	다	사	랑	하	다				
산	만	하	다	산	만	하	다				
살	림	살	이	살	림	살	이				
상	관	없	다	상	관	없	다				
샌	드	위	치	샌	드	위	치				
샐	쭉	하	다	샐	쭉	하	다				
서	두	르	다	서	두	르	다				
석	고	대	죄	석	고	대	죄				
선	택	하	다	선	택	하	다				
섣	달	그	믐	섣	달	그	믐				
설	레	설	레	설	레	설	레				
섭	섭	하	다	섭	섭	하	다				
세	련	되	다	세	련	되	다				
센	티	미	터	센	티	미	터				
솔	선	수	범	솔	선	수	범				
스	며	들	다	스	며	들	다				

승	낙	하	다	승	낙	하	다				
시	시	각	각	시	시	각	각				
시	원	하	다	시	원	하	다				
실	천	하	다	실	천	하	다				
심	심	하	다	심	심	하	다				
싱	글	벙	글	싱	글	벙	글				
싱	숭	생	숭	싱	숭	생	숭				
싸	늘	하	다	싸	늘	하	다				
싹	둑	싹	둑	싹	둑	싹	둑				
쌀	쌀	맞	다	쌀	쌀	맞	다				
쏟	아	지	다	쏟	아	지	다				
쓸	쓸	하	다	쓸	쓸	하	다				
아	나	운	서	아	나	운	서				
아	름	답	다	아	름	답	다				
아	이	디	어	아	이	디	어				
안	심	되	다	안	심	되	다				
안	전	거	리	안	전	거	리				
알	아	듣	다	알	아	듣	다				

앓	아	눕	다	앓	아	눕	다			
앞	장	서	다	앞	장	서	다			
어	리	둥	절	어	리	둥	절			
어	린	아	이	어	린	아	이			
엄	격	하	다	엄	격	하	다			
없	어	지	다	없	어	지	다			
엎	드	리	다	엎	드	리	다			
여	론	조	사	여	론	조	사			
오	랫	동	안	오	랫	동	안			
왜	냐	하	면	왜	냐	하	면			
요	란	스	레	요	란	스	레			
우	리	나	라	우	리	나	라			
움	찔	대	다	움	찔	대	다			
유	력	하	다	유	력	하	다			
육	해	공	군	육	해	공	군			
은	닉	하	다	은	닉	하	다			
의	젓	하	다	의	젓	하	다			
이	룩	하	다	이	룩	하	다			

이	해	관	계	이	해	관	계				
익	명	투	표	익	명	투	표				
인	해	전	술	인	해	전	술				
일	상	생	활	일	상	생	활				
잇	따	르	다	잇	따	르	다				
자	글	자	글	자	글	자	글				
자	연	법	칙	자	연	법	칙				
재	미	있	다	재	미	있	다				
재	잘	대	다	재	잘	대	다				
적	절	하	다	적	절	하	다				
전	화	번	호	전	화	번	호				
절	약	하	다	절	약	하	다				
점	령	하	다	점	령	하	다				
조	그	맣	다	조	그	맣	다				
존	경	하	다	존	경	하	다				
좀	도	둑	질	좀	도	둑	질				
좀	다	랗	다	좀	다	랗	다				
좋	아	하	다	좋	아	하	다				

주	고	받	다	주	고	받	다			
준	비	운	동	준	비	운	동			
줄	달	음	질	줄	달	음	질			
지	급	하	다	지	급	하	다			
지	르	밟	다	지	르	밟	다			
집	어	넣	다	집	어	넣	다			
찢	어	지	다	찢	어	지	다			
찾	아	뵙	다	찾	아	뵙	다			
철	두	철	미	철	두	철	미			
초	라	하	다	초	라	하	다			
촌	철	살	인	촌	철	살	인			
춘	하	추	동	춘	하	추	동			
출	발	하	다	출	발	하	다			
치	렁	치	렁	치	렁	치	렁			
치	졸	하	다	치	졸	하	다			
캄	캄	하	다	캄	캄	하	다			
커	다	랗	다	커	다	랗	다			
컨	베	이	어	컨	베	이	어			

콤	플	렉	스	콤	플	렉	스			
킬	로	미	터	킬	로	미	터			
탁	월	하	다	탁	월	하	다			
텔	레	비	전	텔	레	비	전			
틀	림	없	이	틀	림	없	이			
풍	족	하	다	풍	족	하	다			
프	로	그	램	프	로	그	램			
피	곤	하	다	피	곤	하	다			
필	요	하	다	필	요	하	다			
하	릴	없	다	하	릴	없	다			
한	결	같	이	한	결	같	이			
한	꺼	번	에	한	꺼	번	에			
획	득	하	다	획	득	하	다			
후	춧	가	루	후	춧	가	루			
훌	륭	하	다	훌	륭	하	다			
휘	두	르	다	휘	두	르	다			
흔	들	리	다	흔	들	리	다			
흩	어	지	다	흩	어	지	다			

4장
헷갈리는우리말

-던지와 -든지

먹든지 말든지, 하던가 말던지
~~그랬든 기억이~~, 그랬던 기억이

-던지 | 막연한 의문이 있는 채로 그것을 뒤 절의 사실과 관련시키는 데 쓰는 연결 어미.

-든지 | 나열된 동작이나 상태, 대상들 중에서 선택될 수 있음을 나타내는 연결 어미.
든지: 어느 것이 선택되어도 차이가 없는 둘 이상의 일을 나열함을 나타내는 보조사.
든가. 든.

던	지	던	지		던	지	
든	지	든	지		든	지	
어	제	는		얼	마	나	춥 던 지
어	제	는		얼	마	나	춥 던 지
가	든		말	든		알 아 서	해 라
가	든		말	든		알 아 서	해 라

☑
1. 밥을 먹던지 말던지 상관 없다. ()
2. 영화를 보든지 밥을 먹든지 하나만 할 수 있다. ()
3. 사과든 배든 먹어야겠다. ()

1.X 2.O 3.O

142

어의와 어이

그곳에 어의가 없었다니. 어이없는 노릇이 아닌가!

어의 | 궁궐 내에서, 임금이나 왕족의 병을 치료하던 의원. 御醫.

어이 | 엄청나게 큰 사람이나 사물. 어처구니.
어이없다: 일이 너무 뜻밖이어서 기가 막히는 듯하다. 어처구니없다.

어	의	어	의		어	의					
어	이	어	이		어	이					
처	소	에		어	의	가		들	었	다	
처	소	에		어	의	가		들	었	다	
정	말		어	이	없	는		노	릇	이	다
정	말		어	이	없	는		노	릇	이	다

☑
1. 어이를 들라 하라. ()
2. 어이없게도 그것은 사실이었다. ()
3. 그 소식에 사람들은 어처구니없다는 표정을 지었다. ()

지양과
지향

**이기심을 지양하는 것을
지향하는 바다.**

지양 | 더 높은 단계로 오르기 위하여 어떠한 것을 하지 아니함.
지양하다: 더 높은 단계로 오르기 위하여 어떠한 것을 하지 아니하다.

지향 | 어떤 목표로 뜻이 쏠리어 향함.
지향하다: 어떤 목표로 뜻이 쏠리어 향하다.

지	양	지	양		지	양					
지	향	지	향		지	향					
이	기	적		타	산	을		지	양	하	다
이	기	적		타	산	을		지	양	하	다
평	화	와		안	정	을		지	향	하	다
평	화	와		안	정	을		지	향	하	다

☑
1. 비난하는 언행을 지양하다. ()
2. 그는 목표를 지향하고 무척 미래지향적이다. ()
3. 복지 국가를 지향하다. ()

3.0 2.0 1.0

한참과 한창

진달래가 한창이라 하여
앞산을 한참이나 올라갔다.

한참 | 어떤 일이 상당히 오래 일어나는 모양.

한창 | 어떤 일이 가장 활기 있고 왕성하게 일어나는 모양.

한	참	한	참			한	참		
한	창	한	창			한	창		
한	참	이	나		둘	러	보	았	다
한	참	이	나		둘	러	보	았	다
대	학	가		축	제	가		한	창 이 다
대	학	가		축	제	가		한	창 이 다

☑
1. 붉은 노을빛이 아직 한참 남아 있었다. ()
2. 벼가 한창 무성하게 자란다. ()
3. 한창 붐빌 시각인데도 손님이 별로 없었다. ()

왠지와 웬지

왠지 마음이 아프다.
~~웬지~~ 속이 안 좋다

왠지 | 왜 그런지 모르게. 또는 뚜렷한 이유도 없이

웬지 | x

→ '왠지'는 '왜인지'에서 줄어든 말이므로 '왠지'로 써야 한다. '웬지'를 쓰는 것은 잘못이다.

왠	지	왠	지		왠	지					
왠	지	왠	지		왠	지					
왠	지		허	기	가		느	껴	진	다	
왠	지		허	기	가		느	껴	진	다	
왜	인	지		무	뚝	뚝	해		보	인	다
왜	인	지		무	뚝	뚝	해		보	인	다

1. 그 이야기를 듣자 웬지 불길한 예감이 들었다. ()
2. 왜인지 요즘 날씨가 쌀쌀하다. ()
3. 매일 만나는 사람인데 오늘따라 왠지 멋있어 보인다. ()

1.X 2.O 3.O

146

웬일과 왠일

웬일로 일찍 일어났을까?
아직 도착하지 않았다니, **왠일**일까?

웬일 | 어찌 된 일. 의외의 뜻을 나타낸다.

왠일 | X

→ '왠일'은 지방의 방언으로만 인정받을 뿐 표준어가 아니므로 '웬일'로 쓴다.

웬	일	웬	일		웬	일				
웬	일	웬	일		웬	일				
웬	일	로		여	기	까	지		왔	니
웬	일	로		여	기	까	지		왔	니
결	석	이	라	니		웬	일	이	람	
결	석	이	라	니		웬	일	이	람	

1. 그 이야기를 듣자 웬일인지 가슴이 뛰었다. ()
2. 이 더위에 웬일로 우박이 내렸을까. ()

십상과 쉽상

지각은 **십상팔구**이니
선생님께 혼나기 ~~쉽상~~이다.

십상 | 일이나 물건 따위가 어디에 꼭 맞는 것. 꼭 맞게.
열에 여덟이나 아홉 정도로 거의 예외가 없음. 십상팔구. 십중팔구.

쉽상 | x

→ '쉽상'으로 쓰기 쉬우나 이는 틀린 말이다. 십상팔구, 십중팔구를 자주 사용해 '십상'을 익히자.

십	상	십	상		십	상					
십	상	십	상		십	상					
의	자	로		쓰	기	에		십	상	이	다
의	자	로		쓰	기	에		십	상	이	다
지	각	은		십	상	팔	구	이	다		
지	각	은		십	상	팔	구	이	다		

✅
1. 키 작은 나에게 십상 좋은 구두이다. ()
2. 금을 들고 다니다가는 도둑에게 빼앗기기 십상이다. ()

1. 2. O

커튼과 커튼

커튼을 열어 밖을 보자.
새 커튼을 칠 때가 됐다.

커튼 | 창이나 문에 치는 휘장. 장식용 천이며, 때로는 여러 층의 커튼으로 이루어지기도 한다.

커튼 | X

→ '커튼'은 외래어 표기법 제3장 표기 세칙에 따라 curtain [ˈkɜːˑtən]이라 쓰고 읽는다.

커	튼	커	튼		커	튼				
커	튼	커	튼		커	튼				
거	실	에	는		커	튼	이	없	다	
거	실	에	는		커	튼	이	없	다	
암	막		커	튼	을		새	로	샀	다
암	막		커	튼	을		새	로	샀	다

✅
1. 그 창문에는 하얀 커튼이 달려 있다. ()
2. 무대에 커텐이 드리워져 있다. ()

5장
문장 연습

일상생활 속 맞춤법

일상생활 맞춤법

 일상

자리 좀 맡아주세요.

자리 좀 맡아주세요.

자리 좀 맡아주세요.

경비실에 맡겨주세요.

경비실에 맡겨주세요.

경비실에 맡겨주세요.

담임을 맡았단다.

담임을 맡았단다.

담임을 맡았단다.

흙 냄새를 맡았다.

흙 냄새를 맡았다.

흙 냄새를 맡았다.

생일 선물을 받았어요.

생일 선물을 받았어요.

생일 선물을 받았어요.

모두의 주목을 받았다.

모두의 주목을 받았다.

모두의 주목을 받았다.

석사학위를 받았다.

석사학위를 받았다.

석사학위를 받았다.

새해 복 많이 받으세요.

새해 복 많이 받으세요.

새해 복 많이 받으세요.

친구의 전화를 받았다.

친구의 전화를 받았다.

친구의 전화를 받았다.

그는 빨간색이 잘 받는다.

그는 빨간색이 잘 받는다.

그는 빨간색이 잘 받는다.

화장이 잘 받지 않아요.

화장이 잘 받지 않아요.

화장이 잘 받지 않아요.

사진이 잘 받네요.

사진이 잘 받네요.

사진이 잘 받네요.

받아놓은 밥상이다.

받아놓은 밥상이다.

받아놓은 밥상이다.

차가 다리를 받고 부서졌다.

차가 다리를 받고 부서졌다.

차가 다리를 받고 부서졌다.

화가 나서 상사를 받았다.

화가 나서 상사를 받았다.

화가 나서 상사를 받았다.

욕조에 물 좀 받아줘.

욕조에 물 좀 받아줘.

욕조에 물 좀 받아줘.

마음의 빚을 갚았답니다.

마음의 빚을 갚았답니다.

마음의 빚을 갚았답니다.

만두랑 송편 좀 빚어라.

만두랑 송편 좀 빚어라.

만두랑 송편 좀 빚어라.

물의를 빚어 죄송합니다.

물의를 빚어 죄송합니다.

물의를 빚어 죄송합니다.

도로가 정체를 빚고 있다.

도로가 정체를 빚고 있다.

도로가 정체를 빚고 있다.

찹쌀로 술을 빚었지.

찹쌀로 술을 빚었지.

찹쌀로 술을 빚었지.

진행에 혼선을 빚었다.

진행에 혼선을 빚었다.

진행에 혼선을 빚었다.

섬을 육지와 이어주는 다리.

섬을 육지와 이어주는 다리.

섬을 육지와 이어주는 다리.

아들이 가업을 잇기로 했다.

아들이 가업을 잇기로 했다.

아들이 가업을 잇기로 했다.

생계를 잇는 수단이었다.

생계를 잇는 수단이었다.

생계를 잇는 수단이었다.

꼬리를 잇고 서 있는 차량들.

꼬리를 잇고 서 있는 차량들.

꼬리를 잇고 서 있는 차량들.

개회사에 이어 진행할게요.

개회사에 이어 진행할게요.

개회사에 이어 진행할게요.

점과 점을 잇는 짧은 선.

점과 점을 잇는 짧은 선.

점과 점을 잇는 짧은 선.

추모 행렬이 잇달았다.

추모 행렬이 잇달았다.

추모 행렬이 잇달았다.

실종이 잇달아 발생했다.

실종이 잇달아 발생했다.

실종이 잇달아 발생했다.

잇단 부상에 문제가 생겼다.

잇단 부상에 문제가 생겼다.

잇단 부상에 문제가 생겼다.

화물칸을 객차 뒤에 잇달았다.

화물칸을 객차 뒤에 잇달았다.

화물칸을 객차 뒤에 잇달았다.

그 길은 바다에 잇닿아 있다.

그 길은 바다에 잇닿아 있다.

그 길은 바다에 잇닿아 있다.

하늘과 물이 잇닿는 수평선.

하늘과 물이 잇닿는 수평선.

하늘과 물이 잇닿는 수평선.

 문장 연습

바뀌어(O) | 바껴(X)

> 많은 사람의 노력으로
> 세상은 바뀌어가고 있다.

> 많은 사람의 노력으로
> 세상은 바뀌어가고 있다.

걸맞은(O) | 걸맞는(X)

> 분위기에 걸맞은 옷차림을 하는 것은
> 기본 예의라고 할 수 있다.

> 분위기에 걸맞은 옷차림을 하는 것은
> 기본 예의라고 할 수 있다.

넉넉지 못한 선물이지만
받아주기 바랍니다.

넉넉지 못한 선물이지만
받아주기 바랍니다.

세 살배기 오줌싸개, 일곱 살배기 코흘리개를
함께 키우던 부모는 모두
베개를 높이 베고 잠에 빠져들었다.

세 살배기 오줌싸개, 일곱 살배기 코흘리개를
함께 키우던 부모는 모두
베개를 높이 베고 잠에 빠져들었다.

감기가 낫는 것 같더니
환절기에 다시 심해졌답니다.

감기가 낫는 것 같더니
환절기에 다시 심해졌답니다.

그는 전에 다니던 회사보다
대우가 더 나은 회사로 옮겼습니다.
아무래도 겨울보다 여름이 낫지요.

그는 전에 다니던 회사보다
대우가 더 나은 회사로 옮겼습니다.
아무래도 겨울보다 여름이 낫지요.

낳다: 배 속의 아이, 새끼, 알을 몸 밖으로 내놓다.
어떤 환경이나 상황의 영향으로 어떤 인물이 나타나도록 하다.

> 우리는 아이를 낳고 잘 키워야 해.
> 그는 우리나라가 낳은 천재적인 과학자이다.

> 우리는 아이를 낳고 잘 키워야 해.
> 그는 우리나라가 낳은 천재적인 과학자이다.

낮다: 기준이 되는 대상이나 보통 정도에 미치지 못하는 상태에 있다.

> 하늘에 낮게 깔린 먹구름이
> 금방 비를 퍼부을 것 같다.
> 환경에 대한 관심도가 아직도 낮은 편이다.

> 하늘에 낮게 깔린 먹구름이
> 금방 비를 퍼부을 것 같다.
> 환경에 대한 관심도가 아직도 낮은 편이다.

161

가르치다: 그릇된 버릇 따위를 고치어 바로잡다.
지식이나 기능, 이치 따위를 깨닫게 하거나 익히게 하다.

저런 놈에게는 버르장머리를
톡톡히 가르쳐놓아야 한다.
초등학교에서 어린아이들을 가르치고 있어요.

저런 놈에게는 버르장머리를
톡톡히 가르쳐놓아야 한다.
초등학교에서 어린아이들을 가르치고 있어요.

가르치다: 상대편이 아직 모르는 일을 알도록 일러주다.
사람의 도리나 바른길을 일깨우다.

너에게만 비밀을 가르쳐주마.
그들에게 바른 도리를 가르쳐보려 해도
잘되지 않는다.

너에게만 비밀을 가르쳐주마.
그들에게 바른 도리를 가르쳐보려 해도
잘되지 않는다.

> 그는 손가락으로 북쪽을 가리켰다.
> 시곗바늘이 어느새
> 오후 네 시를 가리키고 있었다.

> 그는 손가락으로 북쪽을 가리켰다.
> 시곗바늘이 어느새
> 오후 네 시를 가리키고 있었다.

> 사람들은 동에 번쩍, 서에 번쩍 하는 그를
> 가리켜 현대판 홍길동이라고 했다.
> 모두들 그 아이를 가리켜 신동이 났다고 했다.

> 사람들은 동에 번쩍, 서에 번쩍 하는 그를
> 가리켜 현대판 홍길동이라고 했다.
> 모두들 그 아이를 가리켜 신동이 났다고 했다.

> 새롭게 시작되는 올해도
> 많은 지도 편달 부탁드립니다.

> 새롭게 시작되는 올해도
> 많은 지도 편달 부탁드립니다.

> 새해 복 많이 받으세요.
> 즐거운 설 연휴 보내시길 바랍니다.

> 새해 복 많이 받으세요.
> 즐거운 설 연휴 보내시길 바랍니다.

> 결혼을 축하드립니다.
> 사랑과 행복이 있는 부부가 되시길 바랍니다.

> 결혼을 축하드립니다.
> 사랑과 행복이 있는 부부가 되시길 바랍니다.

> 산모의 빠른 쾌유를 기원합니다.
> 사랑스런 아기의 탄생을 축하드립니다.
> 따뜻한 가정을 이루길 바랍니다.

> 산모의 빠른 쾌유를 기원합니다.
> 사랑스런 아기의 탄생을 축하드립니다.
> 따뜻한 가정을 이루길 바랍니다.

형님의 생신을 축하드립니다.
어머님 아버님의 결혼기념일을 축하드립니다.

형님의 생신을 축하드립니다.
어머님 아버님의 결혼기념일을 축하드립니다.

저는 세상에서 엄마 아빠가 제일 좋아요.
세상에서 가장 소중한 나의 부모님.
늘 고맙습니다. 사랑합니다. 만수무강하세요.

저는 세상에서 엄마 아빠가 제일 좋아요.
세상에서 가장 소중한 나의 부모님.
늘 고맙습니다. 사랑합니다. 만수무강하세요.

깊고 높은 부모님 은혜에
머리 숙여 감사의 말씀을 올립니다.

깊고 높은 부모님 은혜에
머리 숙여 감사의 말씀을 올립니다.

선생님, 직접 찾아뵙지 못해 죄송합니다.
내내 건강하시길 바랍니다.
저희를 바른길로 이끌어주셔서 고맙습니다.

선생님, 직접 찾아뵙지 못해 죄송합니다.
내내 건강하시길 바랍니다.
저희를 바른길로 이끌어주셔서 고맙습니다.

졸업과 입학을 축하하며
넓은 세상으로 첫발을 내딛는 당신이
매일매일 힘차게 전진하시기를 기원합니다.

졸업과 입학을 축하하며
넓은 세상으로 첫발을 내딛는 당신이
매일매일 힘차게 전진하시기를 기원합니다.

진급을 축하드립니다.
이루고자 하는 모든 일이 뜻대로 되시길 바라며
앞날의 더 큰 영광과 발전을 기원합니다.

진급을 축하드립니다.
이루고자 하는 모든 일이 뜻대로 되시길 바라며
앞날의 더 큰 영광과 발전을 기원합니다.